U0010958

A trip can be enjoyed three times: First by preparing for the trip; then by visiting the places; and by savoring the memories. Relish your memories whenever, wherever and with whoever you want!

大人的
旅行記錄法

Some simple, useful items and ideas in your trip help you bring back home lots of wonderful memories. Have fun organizing your recollections. An expert in keeping records of trips gives a treasury of tips.

作者／樋口聰　插畫／朝倉惠美

譯者／陳柏瑤

太雅生活館

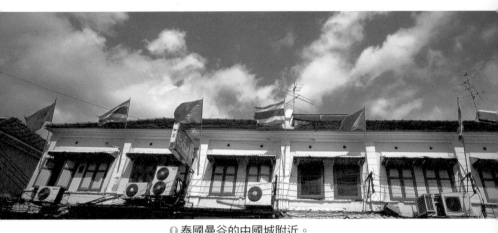
🎧 泰國曼谷的中國城附近。

寫在前面

留下旅行的記錄，回味旅行的記憶

旅行是一種三階段的享受。

享受旅行的計畫，享受旅行的本身，享受旅行歸來後的回憶。

這本書，就從旅行該攜帶些什麼或何種相機等開始談起，以及如何在旅行地拍照、散步、善用素描本或明信片，以及記錄旅行日記等，各種記錄旅行的方法與巧思。

↑ 曼谷的廉價旅館街，考訕路（Khao San Road）的攤販。

隨著記憶一併帶回的，還有相片、日記、雜記、導覽小冊或票券、紙袋等紀念品，均應適當整理以避免零亂散失。

接著，再花點創意與時間，裝飾相片、製作成月曆，或以相簿保存。再依據旅行日記或雜記等書寫散文，進而發表在部落格。讓歸來後的旅行記錄能以有形的樣式保留，本書裡也提供各種保存巧思供讀者參考。

在行程結束後，仍可繼續品味旅行的樂趣。

大人的旅行記錄法

目錄

★ 使用素描本製作相簿

旅行日記最好當場就記錄下來！什麼都夾進去，事後再整理。

寫下的備忘字條也可以貼上去。

貼上當地找到的小東西，例如，杯墊等。

清楚地拍下自己喜歡的酒的標籤。

店的外觀。

例如，在餐廳時…

這裡是店名。可以剪下寫有店名的紙巾等之後貼上也很可愛。

既然是留念，不妨鼓起勇氣與店裡的人一起合影。

店的地圖。

Tabi de deatta, komono tachi ha se...
mono tachi. Nandemo collection shite shimaou...
...o kubatteri Kankouannaix kankouin no tatimichigami, vunhodoa in
...shin, local na okashi no ryuuyou...
Asia
...vai. Tohaci. shiko...

fuutou ya binse...ado na hotel be...

寄明信片給自己！

在旅行地購買知名景點的明信片。

各個國家的不同郵票，是很棒的回憶呢。

不斷地從旅行地寄明信片給自己，是不錯的日記型式。還可以從郵戳判定日期呢！

...abi no kioku wo k...
...ramae mo tsuzuku to shitara soi...
...uumi wo shiri, sono kuni...
...ra? tzuduku to shitara sore...
...no nioi, umi no nioi, so...
...ha nakanaka taikin deig...
...tochi ni dokutoku no s...
...ni naka no ka...

★ 一邊回憶旅行一邊搭配組合自己喜歡的東西，會出現意想不到的佳作！！

也可以放進鈔票……

貼上博物館或電車的票券也很可愛

喜歡的明信片或海報

與旅行時認識的朋友合照

枕墊

依照畫框的大小裁剪底紙。可以剪裁報紙、地圖或書籍，然後在上面大略排列組合材料，等到滿意後再黏貼，完成！

Some simple, useful items and ideas in your trip help you bring back home lots of wonderful memories. Have fun organizing your recollections. An expert in keeping records of trips gives a treasury of tips.

第 *1* 章

旅行的準備篇

行前準備與攜帶物品

介紹旅行計畫的事前準備、攜帶的相機種類，還有隨身攜帶的便利小物。
只要用點心，旅行收穫大不同！

A trip can be enjoyed three times: First by preparing for the trip; then by visiting the places; and by savoring the memories. Relish your memories whenever, wherever and with whoever you want!

哇！
好棒哦！

這家我從網路上查到的旅館，好想去住看看喔！

旅行就從計畫開始！
充分擬定目的、目的地，和路線等，就能開始享受旅行樂趣！

旅行計畫——邁向旅行的開端

仔細想想，計畫旅行甚至比旅行本身還要有趣。翻開旅遊導覽書，想像自己暢遊各地，進而制訂能夠付諸實行的行程表，事先感受並期待即將成行的成就感。

有關目的地的選擇，當然是以想去的地方為目標。不過遺憾的是，大部分的情況，都有預算限制。若距離目的地愈近，愈能安心地輕鬆出遊；距離愈遠，則需要耗費更多的時間與金錢。

一般而言，近的地方，既便宜且能輕鬆抵達。就短期旅行來說，海外旅遊有時反而比國內旅遊還要便宜，何況大多數的日本人都偏好便宜、距離近，又短期的旅行。

◆ 何時去？
◆ 與誰同行，或是一個人的旅行？
◆ 去哪裡？

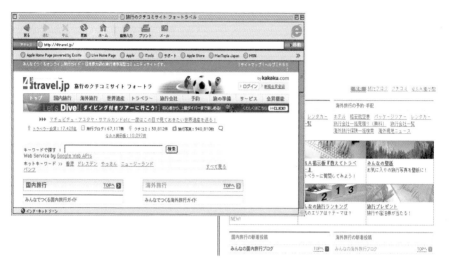

🎧 口耳相傳旅行情報網站 http://4travel.jp

利用網路做行前準備

◆ 去做什麼？

決定這些大方向後，就可以開始擬定計畫。

由於網路之便利性，出發前可透過網路查詢機位，同時還能利用網路取得價廉的套裝行程或機票。

從數年前開始，電腦成為行前準備時不可或缺的工具。利用網路可以尋找並預約便宜的機票，還能蒐集當地的情報，省掉前去旅行社排隊的時間，更無需浪費時間與旅行社人員交涉。只要能善加利用查詢，就能在最短時間內取得最有利的資訊情報。

總之，不出門也能搞定旅行所需的交通與住宿問題。因此，當旅行業者感嘆市場變遷之際，是否也應該開始考慮朝網路化邁進。網路的本質，在於降低旅行成本與節省時間。

旅行用的相機

◆ 應該攜帶何種相機？

許多人認為，攜帶數位相機出門旅行是理所當然的事。看看那些在觀光地的旅行者，幾乎清一色都是使用數位相機。因為既不需要底片，也省去沖洗照片的麻煩步驟。拍攝後能立刻看到，即使失敗，也只要刪除就能重新拍攝。既然如此方便，為何還是有人執著於攜帶傳統單眼相機外出旅行呢？在各相機廠牌相繼宣布膠捲底片下架的消息之際，懂得裝取相機底片的人，在未來某天還可能會被視為老古董吧！

儘管如此，還是有製作膠捲底片相機的廠商存在，也仍然有其支持者，畢竟「拍出的感覺，令人難以割捨」。今日膠捲底片的使用者仍以專業攝影師為主。

那麼，除了數位相機之外，還有哪些類型的相機呢？

首先，是必須放入底片的傻瓜相機。若選傻瓜相機，還不如選擇數位相機。但如果十年前買的傻瓜相機至今還閒置在家中的櫥櫃裡，又不想花錢買數位相機時，不妨就帶著去旅行吧。

第二，是傳統單眼相機，其鏡頭種類豐富，且能拍攝出具有藝術風格的相片。另外，也有數位單眼相機，隨著技術日新月異，品質更加提升，不過在二○○六年前期，仍以必須使用底片的傳統單眼相機，其畫質較占優勢。

傳統單眼相機 拍立得 數位相機

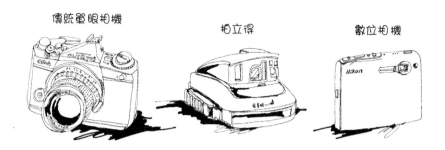

數位單眼相機 傻瓜相機

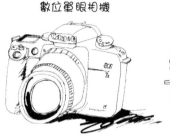

◆ 手機的內建相機也不容忽視

當一百萬畫素以上的手機內建相機終於出現在市面上，似乎也無須攜帶略嫌沉重的數位相機外出旅行。畢竟隨時需要使用的手機，旅行時就能化身為相機，實在很方便。

一般說來，手機內建的數位相機多半是三十萬畫素的等級，沖印效果較差，因此必須嚴選畫素較高者。

拍立得與數位相機同樣具有即拍即看的優勢，也就是拍後立即顯像。不過，數位相機能加洗照片，拍立得的照片卻僅有一張。所以，拍立得的每張照片都是獨一無二，也由於其獨特性，讓玩家愛不釋手，甚至還出現許多專拍拍立得的藝術家。不過，底片昂貴，體積龐大，也許並不適合旅行使用。

旅行的小東西——隨身攜帶的便利小物 ✈

Lonely Planet的旅遊書

隨著國家、地域，或版本略有差異，不過，這應該是世界上最值得信賴的旅遊書。以英文書寫，但國中生的英文程度也能閱讀。不值得旅遊之處就直接標明，沒有曖昧不清的情緒性字眼，的確很棒。

迷你腳架

無論是數位相機或傻瓜相機，手動操作無疑是每位素人攝影師的宿命。不過，旅行時若還要帶著三腳架的確太辛苦了。此時不妨改用迷你腳架，放在桌上或座位上等，只要立在稍微平坦的平面上，固定相機，然後再按下快門，不僅可以防止手震，也可以嘗試使用計時自動快門的功能。

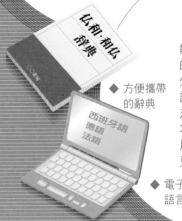

辭 典

能否說旅遊地的語言，所帶來的旅行樂趣也截然不同。此外，聽不聽得懂對方所說的話，也會造成理解該國程度的差異。為了幫助溝通，具發音功能的電子辭典就顯得特別有用。尤其是在非英語系國家，更能發揮功效。

◆ 方便攜帶的辭典

◆ 電子辭典。附有六國語言與發音。

一指就通的會話冊

《旅行的比手畫腳會話冊》（旅の指さし 會話帳，情報中心出版社出版）是一本可以在旅行目的地，藉由書中的插圖傳遞微妙心境的會話書。不論是本人或對方都可以藉比手畫腳書中的插圖，以迅速達到彼此的溝通無礙。書中整合了世界各語言、方言等，內容豐富，是旅行時的定心丸。

筆記型電腦

究竟該不該帶筆記型電腦或PDA等科技產品去旅行呢？派得上用場嗎？其實近年來，許多旅館的房間都備有網路，只要有電腦就能使用，也可以利用電腦書寫旅行日記。

行事曆、筆記本

旅行時，最好能攜帶行事曆或筆記本，以書寫備忘錄或日記。有關旅行地、食物、價錢、所見所聞和感想等，都值得記錄。這本《旅行行事曆》（旅行手帳，日本旅行文學會出版），可以依項目分門別類記錄，相當便利。

旅行手帳

あなたの旅行が、世界で一冊だけの「本」になる！

字幅を埋めていくだけで、自分の旅を手帳に本にしてしまう書き込み式の手帳です。日記や毎日の食事、おこづかい帳も記入し、写真やチケットの半券を貼り込んだり、絵を描いたりと、使い方はさまざま。旅の終わりにはオリジナルの紀行書ができあがります！

日本旅行文学会[編]
文藝春秋刊　定価（本体900円＋税）

出發前的情報蒐集

老是沒有時間，好不容易有了休假，卻連打包行李的時間都不夠，也尚未決定行程。以為只要在第一天飛奔到當地的觀光服務中心，就能順利成行。

這類隨性的旅行方式，對於那些慣於旅行、能夠正確無誤作出判斷的人來說，的確是種常態。也就是說，他們「具備在當地蒐集情報資訊的能力」。不過，那樣的方式，畢竟無法達到「觀光」的深度。在此情況下，僅能看到別人希望你看到的、當時販售的東西，或當時出現的事物而已。

即使是國際觀光景點，也持續著當地人們的生活型態，甚至歷史或文化。

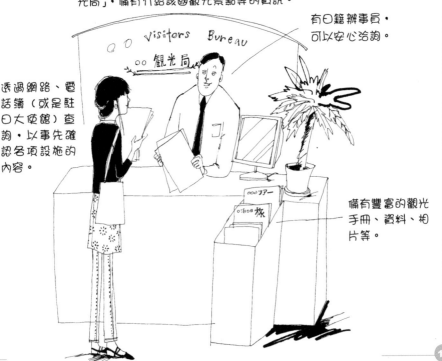

日本國內（主要是東京）有各國的「政府觀光局」，備有介紹該國觀光景點等的資訊。

有日籍辦事員，可以安心洽詢。

透過網路、電話簿（或是駐日大使館）查詢，以事先確認各項設施的內容。

備有豐富的觀光手冊、資料、相片等。

○○ visitors Bureau
○○ 觀光局

不論是蜻蜓點水、深入觀察或表面瀏覽，所得到的體會皆有所差異。但深入觀察的旅行方式可以說就是讓人成長的契機。

因此，出發前應該蒐集情報資料，並加以研究。

◆先了解當地的歷史背景。眼前所見的光景都有其理由，或多或少了解其背景或由來後，造訪古蹟或戰地遺跡、寺廟時，應該會有更深的感觸。

◆了解當地的地理或自然條件。北寒南暖，不過儘管炎熱卻也有寒冷的時候。例如，沙漠地帶等日夜溫度相差幾十度；或是每增高一百公尺時，氣溫就下降零點六度。事先了解其地理條件或自然條件，對旅行將有所幫助。

◆了解當地的民族性。同樣的國家，因地理、經濟或歷史因素，居住其內的人們，在種族或語言上也會有所不同。

◆了解該國目前的情況。例如，不妨讀讀類似《理解現代不丹的六十章》（明石書店出版）這類介紹地理文化的叢書，還有一系列介紹不同國家的書籍。

◆盡可能熟記幾句當地的語言。外國人說出本國語言時，我們多半會感到驚喜。所以，若能記住幾個問候語，也等於是具備與當地人接觸時所應具備的基本禮儀。從另一個角度來說，那些自以為英語可以行遍天下的英語系人們，就顯得有些傲慢了。

以上這些資訊，過去只能從書本取得，如今透過網路也搜尋得到。既然想去那個國家旅行，不妨也上網看看同好們的建議與訊息吧。

十

多年前的古巴，就像在世界的邊緣。若提到想去古巴時，周遭的人立刻不斷地質問：古巴能去嗎？古巴在什麼地方？為什麼要去古巴？古巴說何種語言？古巴安全嗎？接著我一一回答，古巴可以去，古巴位在美國與墨西哥附近，古巴也說西班牙語。就在反覆回答之間，漸漸感到厭煩而不願再去多加解釋。由於古巴這個國家太具震撼力，因此從那之後我被視為怪胎，這倒也無所謂。

為什麼是古巴呢？若真要問起，恐怕還是詞窮。

「想逃離現實吧！」

既然如此，選擇位於加勒比海的社會主義國家，同時又在地球的另一端，與日本截然

旅行隨筆

旅行與旅行的理由

不同，兩者的確相距遙遠，也又那麼不同。

但所謂的旅行，不就是時時有驚奇的發現與歡樂嗎？當時的古巴之行，也的確就在每天的發現與驚訝、歡樂與歡笑，及在意與感嘆中度過。

當時的經驗，也促使我得以成為所謂的旅行作家，究竟是幸還不幸不得而知，但我卻在古巴之旅中享受到極大的滿足感。

通常，旅行作家分為兩種類型，一種是到奇特的地方，將其體驗的經歷寫成文章；一種則是發掘眾所皆知的觀光景點樂趣，以期待與更多的讀者分享。不用說，我當然是屬於前者了。

Some simple, useful items and ideas in your trip help you bring back home lots of wonderful memories. Have fun organizing your recollections. An expert in keeping records of trips gives a treasury of tips.

第2章

蒐集篇

盡其所能地蒐集
旅行記錄

以攝影、記錄、蒐集保存所見、所吃及任何印象深刻的事物所帶來的感動。

A trip can be enjoyed three times: First by preparing for the trip; then by visiting the places; and by savoring the memories. Relish your memories whenever, wherever and with whoever you want!

一網打盡型還是主題式旅行呢？

 一網打盡型

所謂一網打盡型，顧名思義，就是不拘泥於某個主題或情節，有無脈絡可循都無所謂，重點是抱持著什麼都要嘗試看看的心態。留學芬蘭的小田實於一九六○年出版《什麼都要參觀體驗》（何でも見てやろう）這本世界旅遊雜記書，並蔚為暢銷書之列。當時社會正脫離戰後的混亂，朝著高度經濟成長的路線邁進。由於日本尚未全面開放海外旅遊，留學就成了年輕人出國的少數途徑之一。直至一九六四年四月一日，日本才開放海外觀光旅遊。

該書除了作者留學期間的所見所聞之外，還有利用返國機票暢遊世界的雜記。在那個國外旅遊尚未開放的時代，這類可以自由奔馳海外的旅遊書，受到許多讀者的支持。當對海外的一切毫無所知時，眼睛所見、耳朵所聽，都變得新鮮有趣。像這樣什麼都去參觀體驗，也是國外旅行的一種樂趣。

◆ 主題式旅行

一網打盡型，固然不錯，但隨著旅行經驗的累積，應該會漸漸建立起屬於自己的興趣或熱衷的主題。

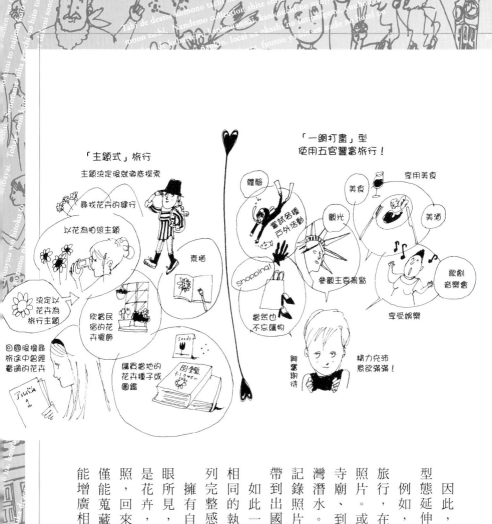

「主題式」旅行

主題決定後就徹底探索

尋找花卉的健行

以花為拍照主題

素描

染定以花卉為旅行主題

欣賞民宿的花卉擺飾

回國後搜尋旅途中曾經看過的花卉

蒐藏當地的花卉種子或圖鑑

「一網打盡」型
使用五官豐富旅行！

體驗

美食

觀光

享用美食

美酒

嘗試名種戶外活動

歌劇音樂會

shopping!

參觀主要景點

當然也不忘購物

興奮期待

享受娛樂

精力充沛意欲飛飛！

因此，不妨將自己日常生活的風格型態延伸至旅行中。

例如，有人帶著自己的企鵝玩偶去旅行，在各景點拍下企鵝玩偶的紀念照片。或是有人專門拍攝瀑布、參觀寺廟、到處品嘗美酒，或到各處的海灣潛水。有些人平時專門拍攝散步的記錄照片，也可以將這樣的嗜好風格帶到出國旅行時。

如此一來，就如同蒐藏家般衍生出相同的執著與毅力，旅行也更具有系列完整感。

擁有自己熱愛的興趣，自然期盼親眼所見，而有前去的動力。如果興趣是花卉，只要花點心思觀察，然後拍照，回來後再查詢圖鑑尋找花名，不僅能蒐藏自己所拍攝的花卉照片，也能增廣相關知識。

旅行的拍照技法

◆ 從各種角度拍攝

任何人都會在旅行時拍照，有時甚至拍出數量驚人的照片。以為從此再也不會再來過，於是建築物、人物、車輛、食物、狗或貓，什麼都想拍。按了那麼多回快門，其中總有幾張不錯的傑作。

當然，如果是數位相機，還能將失敗的作品先行刪除。

拍照的巧妙與否，與文筆的訓練相同，需要欣賞眾多優異的作品，從模仿相同的取景角度等開始著手。

不過，無論如何努力，卻還是無法拍攝出好作品時，或許可以試試以下幾個方法。

夾緊腋下自然能減少手震。

使用迷你腳架也能自動設定拍照。

朋友同行時不妨拍幾張團體照。旅行歸來後，也能藉著照片懷念當時的情景。

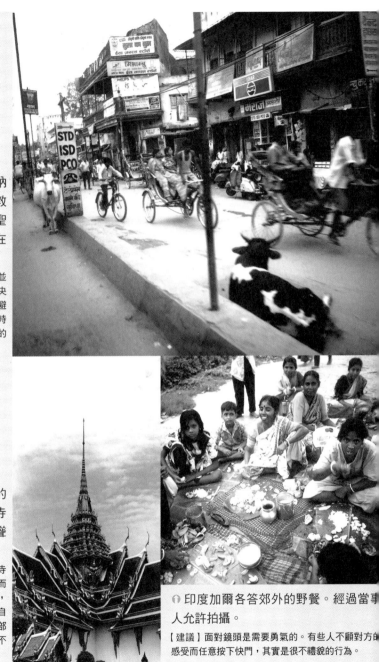

☞ 印度的巴納拉西。印度教的聖地，神聖的牛隻坐臥在街道上。

【建議】拍照時並未留意到照片中央的電線竿。若能避開會更好，拍照時應盡量避免這樣的取景。

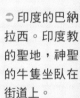

☞ 泰國曼谷的寺廟屋頂。寺廟的屋頂高聳入天際。

【建議】若是將寺廟整體入鏡，反而缺少了些藝術感，不妨將鏡頭對準自己覺得有趣的部分，其餘省略不拍。

↥ 印度加爾各答郊外的野餐。經過當事人允許拍攝。

【建議】面對鏡頭是需要勇氣的。有些人不顧對方的感受而任意按下快門，其實是很不禮貌的行為。

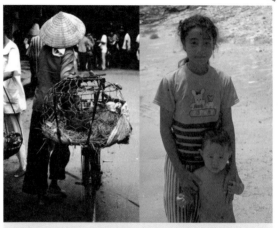

◆ 蹲著或站著，尋找最佳的角度。

◆ 往前一點或往下一點，尋找最佳的構圖。

◆ 太亮時，取消閃光燈的設定，取自然的光線拍攝看看。

◆ 太暗時，使用腳架（迷你腳架更方便）採用慢速快門拍攝。

◆ 建築物或人物，不一定要全部入鏡，不完整也無所謂。

◆ 夾緊腋下，以穩固的姿勢拍照。

☝ 越南胡志明市市場的賣雞小販。比起拍攝人物，籠子裡的雞反而更為有趣。

【建議】市場內有許多值得取景的地方。不過，不僅吵雜，也多扒手。猶豫該不該拿出相機拍照的同時，往往也失去了拍照的好心情。不妨兩、三人同行較能安心。

☝ 在柬埔寨的西哈努克海灘，天真嬉戲的姐弟。在這個幾經戰亂的國家，孩子們的笑容是一種救贖。

【建議】以站立的視野拍攝小孩，照片會顯得有些鄙視的味道。拍攝孩子時，不妨以與孩子同樣的視野高度，或更低的角度拍攝，並將背景也一併納入。

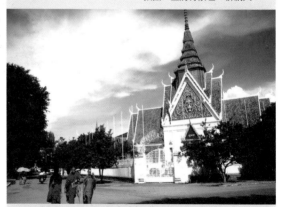

☝ 柬埔寨金邊境內的佛教寺廟，恍若在泰國一般。

【建議】焦點是寺廟，不過強調的卻是迎面走來的僧侶。若能在他們走更近時再按下快門，也許整體感覺會更好。

🎧 泰國考訕路的夜景。【建議】不使用閃光燈，以慢速快門拍攝，拍攝物會顯得更有趣。

◆

不使用閃光燈拍攝夜景效果更佳

數位相機在拍照時具有自動補正的功能，即使晚上也能拍攝明亮且清晰的影像。只是，光度較白天微弱些，所以，快門的速度也會變得慢些，必須使用腳架，或是採取較穩固的姿勢拍照。使用閃光燈固然也不錯，但容易讓被拍攝物突兀地浮現在黑暗中，很難說好看與否。所以盡可能避免使用閃光燈吧。

試試以上的方法，應該能拍出不錯的照片。

拍出優質旅行照片的方法

知名攝影作品蘊含許多值得學習的巧思

究竟該如何拍好旅行時的照片呢？首先，應該從欣賞知名攝影作品開始。

旅行時所拍攝的照片都有其獨一無二的價值，就構圖或角度又可分為好幾種類型。只要把握住基本原則，在欣賞作品時也能有所助益。完美的構圖、捕捉的瞬間，與被拍物之間的距離等，許多知名攝影作品皆包含了這些巧思要素。

多方欣賞後，終究會懂得如何運用。

老是不能拍出好照片的人，其實多半是因為腦海中沒有任何拍攝的想法與計畫，只是對眼前的景物按下快門罷了。

在此情況下所拍的照片，只是單純的照

🎧 柬埔寨吳哥窟的日出。黎明前已經聚集數十位日本觀光客。

【建議】日出與夕陽，拍攝太陽相當不容易，畢竟所謂的照片，就是拍攝太陽所照射到的物體。拍攝日出時，要把握住太陽從地平線露出的瞬間。

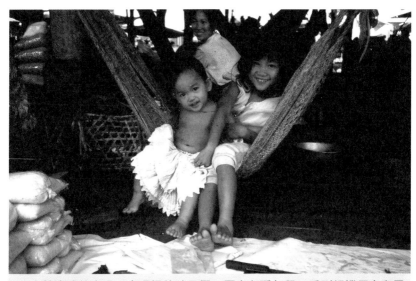

🔖 中越邊境的市場，市場裡的孩子們。原本在睡午覺，看到相機馬上爬了起來。彼此有了交流後才按下快門。

【建議】以孩子視線的高度拍照，構圖也會因此有背景。後面的大嬸正在微笑，是張很棒的照片。

盡情按下快門

接者，要盡情地按下快門。腦海中浮現出想要拍攝的景象，但能如願拍攝成功，卻需要相當的訓練，期間當然也會遭遇無數次的失敗，也應藉此思索究竟為何會造成失敗。

欣賞名作，然後盡情按下快門，再加倍學習名作的技法，如此不斷循環演練。

當然，最基本的就是凝視鏡頭（如果是數位相機，則是螢幕）後，再按下快門。

相而已。如果腦海裡有眾多可參考的範例，面對眼前的光景必定也能萌生屬於自己的構圖巧思，然後按下快門。

漫步旅行地——隨心所欲，隨興所至

🔊 小巷舊宅由於街道狹窄，消防車無法進入，所以均備用防火用水。

🔊 攝於下鴨神社。在京都，若想在神明面前舉行婚禮必須排隊。

即使是團體套裝行程，也要盡可能利用時間漫步旅行地。

縱使是國際觀光景點，大街上還是充滿著日常生活的氣息，同時也蘊含著各種人生。

若因為旅程短暫，而什麼都要快速且有效率地瀏覽，反而印象不深刻。

在旅行地的散步，卻能將無機化為有機，即更具生命力的旅行。

遇見有趣的東西、事物，或人們時，佇足停留、靠近、攀談，如此還能拍攝出所謂的「散步寫真集」呢！

以相機寫實拍下街景

即使是普通的相機也無所謂，循著街道而行，每五公尺即按一次快門看看，會發現商店街原來是如此有趣。

🔊 泰國考訕路的舊書店，三樓也有日本書專櫃。

♠ 錦市場的錦湯，樓上定期舉行上方落語的表演。（註：「上方」是指京都，「落語」是日本的單口相聲，上方落語原指流行於京都大阪一帶的單口相聲表演，京都落語今已經沒落，現多指大阪落語）。

♠ 祇園。拍下這裡一定會遇見的舞妓與拿著萊卡相機的大叔。

連結沖洗後的照片，可以變成長長的全景影像。這回拍下商店街的右側，反過來再拍下其左側。雖然旁人覺得奇特，但卻能意外地拍下具有震撼效果的全景影像。將所愛街景的全景相片貼在一起看看。此外，也可以考慮讓相片站立起來，變成屬於自己專屬的「攝影蒙太奇」（photomontage，切割照片後組合的模型），以平面或立體的形式所呈現出的世界街景，而不再是某個焦點的影像而已。

所謂的「攝影蒙太奇」，是由「非幾何相片連盟」的攝影家猶尼頓所提倡的藝術運動。以散步照片而製成的全景街道影像，則是由 Projet de Lundi 的《巴黎的散步》（パリのおさんぽ，竹書房出版）為開端始祖。一條街道，只要從這端步行到那端，就能擁有夢想中的街道。逐步步行各街道後，就能完整蒐藏世界的街道。

小記

沖洗全景相片

一般照相機所拍攝的底片，可以在大部分的照相館沖洗成全景尺寸的相片。不過是一般尺寸上下裁切後的相片。因此，若要拍攝全景影像時，不妨將拍攝物置於中間拍攝。

旅行的收藏

——票券、杯墊、包裝紙、落葉、石頭、貝殼

旅行時發現的小東西，只有在當下的時空才能相遇，是什麼都難以取代的寶貝，不妨盡可能蒐集。

從飛機上的雜誌、機場可取得的觀光指南、觀光景點的入場券、餐廳的杯墊或紙巾、紙袋、當地特色的糕點包裝紙、掉落在步道上的葉子、海邊的貝殼、信封或信紙等印有旅館商標的物品等等。比起一些制式的紀念品，應該更能展現旅行的氛圍。可以將它們夾在旅遊導覽書內，或是飛機上必備的紙袋，這類紙袋適合保存任何的東西。

最重要的是，旅行歸來後記得拿出來，若始終放在紙袋裡，就失去了蒐集的意義。蒐集之後，也應該記錄備忘的隻字片語，例如，「在觀光旅遊中心拿到的地圖」之類。

旅行的收藏

不花錢也能蒐集到
許多紀念品。

這個
如何呢?

這個
也拿

這個
也拿

這個
不行喔

Menu

有分可以拿取與不能拿取的東西,
請遵守禮節!

茶包袋

濃縮咖啡附的巧克力或方糖等
印有店名的小東西。

在亞洲則可拿取
免洗筷的紙袋當
作紀念品。

杯墊或紙巾也是相當容易
取得的蒐集品。

最近比較少看到了。旅館的火柴盒
也都相當可愛有趣。

香皂等也是旅館裡
必索取的紀念品!

玻璃器皿

當地飲用水或酒的玻璃瓶,
有些雖是日本也買得到的進
口商品,但卻是不錯的紀念品。

購物的塑膠袋

放進撿來的貝殼或石子,
就變成了一種裝飾……

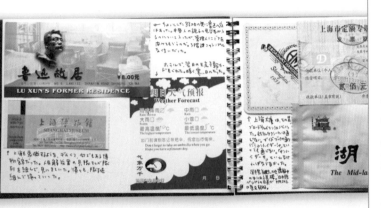

以素描本做為旅行的剪貼簿

——剪下旅行的氛圍，然後帶回家

素描本，不僅可做為繪畫素描之用，在旅行地所蒐集的票券、地圖介紹、商店名片等，都可以貼在素描本上，而且不僅是貼上，也可以記錄感想。總之，是為旅行日記增添具視覺效果的素材。

剪貼所必須的工具，就是剪貼簿與漿糊。所謂的剪貼簿，即使是一般的筆記本也無妨，沒有漿糊也可以使用膠帶等。如果身邊真的沒有可以黏貼的東西，則不妨夾入筆記本裡，待旅行結束後再慢慢整理貼上。

但所謂的剪貼簿，也並非一定得貼上什麼不可。也可以利用素描、圖解，或其他的記錄方式。不過，僅有文字的旅行日記，還是缺乏些臨場感。

獨一無二、無可取代，也是剪貼簿的魅力所在。旅行的感想等可以藉由郵件寄送給他人分享，但剪貼簿卻是獨具個人風格的作品。

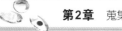
★ 使用素描本製作相簿

寫下的備忘字條
也可以貼上去。

旅行日記最好當場就記錄下來！
什麼都夾進去，事後再整理。

貼上當地找到的
小東西，例如，
杯墊等。

例如，在
餐廳時……

這裡是店名。
可以剪下寫有店名
的紙巾等之後貼上，
也很可愛。

清楚地拍下自己
喜歡飲酒的標籤。

既然要留念，不妨
鼓起勇氣與店裡的
人一起合影。

店的外觀。

店的地圖。

不必在意文筆的優劣，
只要想到什麼就記錄下
來。手繪的地圖或圖畫
的備忘錄都無妨，最後
都會變成一種回憶。

攜帶膠帶，
可以黏貼收據等。

不要把票券、導覽、
杯墊弄丟，謹慎夾入
其中，晚上回到旅館再整理。

寄明信片給自己

——回國後，可以收到從旅行地寄給自己的紀念品

◆ 明信片勝過任何觀光照片

旅行時，經常可以看到有人專心地拍攝留念。其實商店裡也販售著印有觀光景點的風景明信片，而且更具有藝術的美感。

旅行者所拍攝的照片，多半是紀念照或旅行時所見聞的插曲。實在沒有必要拍攝任何人都會拍攝的觀光型照片。

因此，明信片是最好的選擇。購買明信片，然後寫下當天的旅行日記，貼上郵票後投進郵筒。若不知道郵局在哪裡、也無法購買郵票時，可以請旅館服務人員代勞。

於旅行地購買明信片，或是國際觀光景點所販售的明信片導覽書，一天一張，寫下旅行日記——旅行明信片，最後再一併投入機場的郵局。

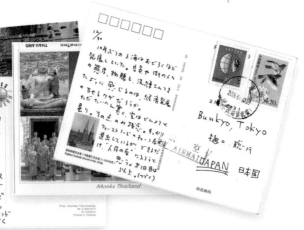

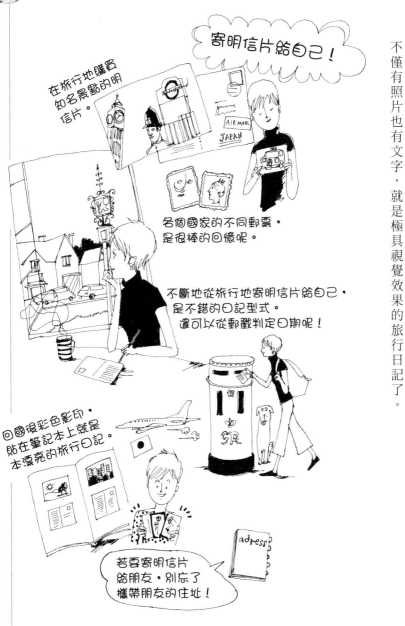

寄明信片給自己！

在旅行地購買知名景點的明信片。

各個國家的不同郵票，是很棒的回憶呢。

不斷地從旅行地寄明信片給自己，是不錯的日記型式。還可以從郵戳判定日期呢！

回國後彩色影印，貼在筆記本上就是一本漂亮的旅行日記。

若要寄明信片給朋友，別忘了攜帶朋友的住址！

AIR MAIL
JAPAN

adress

回國後，發送紀念品給親友們之後，也收到自己寄的明信片。收到後貼在牆上當作裝飾，不僅有照片也有文字，就是極具視覺效果的旅行日記了。

市場反映當地生活

◆ 想要真正體驗當地生活，
就去市場看看吧！

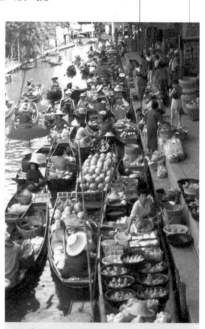

在日本，所謂的市場是漁獲批發市場或蔬果批發市場⋯⋯一般觀光客根本很難進入。不過，在國外可就不同了，市場簡直就是尋常百姓的飲食生活的縮影。在亞洲國家更是如此。

若要體驗當地生活，並且更深入了解該國，不妨前往市場一探究竟。那是個金錢與貨品快速流通交易的場所，所以扒手或小偷也特別多，可是在市場也能接觸到一般觀光景點所難窺看的真實面。透過這類真實接觸，便能清楚知道自己究竟是否喜歡那個國家。

不用說，市場就是人們購買東西的地方。如果是以食品為主的市場，自然也就充滿該國風味的食物。

◯ 泰國的水上市場。市場是庶民的廚房，透過廚房可以窺看當地人的生活。

34

ⓘ 不習慣異國料理的人也可以購買水果果腹。

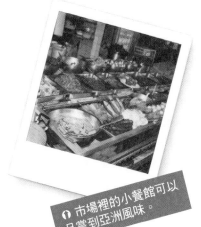

ⓘ 市場裡的小餐館可以品嘗到亞洲風味。

ⓘ 手指著想吃的魚，就可以為你現場料理。

所謂的市場，並非為了觀光客而設立，除非是觀光景點所允許設立的市場。所以，不妨利用這樣的機會拍照，能在那樣的環境拍照多半是旅行的老手。一般人會利用購物之便，拿起相機詢問對方「OK？」當然，也可能遭到拒絕，那就把買來的東西當作是紀念品吧。

小記

不妨使用拍立得相機，照片可以當場顯像，若意猶未盡還可以補拍。空白的部分則可以直接寫上日期、場所等備忘。上方的照片是在泰國曼谷所拍攝的。不需要拍得像美食雜誌的照片，只要是自己吃的料理等，採自然光線或是室內光線，從盤子的上方往下拍即可。

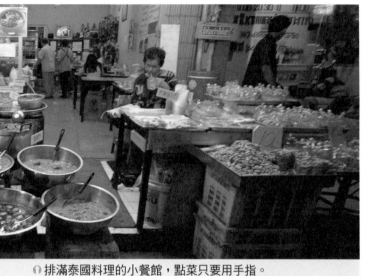

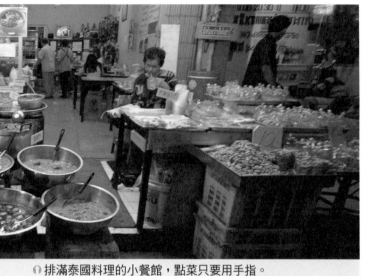

🎧 排滿泰國料理的小餐館，點菜只要用手指。

旅行中的飲食：路邊攤的飲食

——從飲食了解該國的風土文化

其實在東京就能吃遍世界各國的料理。但是，畢竟還是要在當地享用，才能品嘗真正的美味。

旅行最棒的地方，就是享用美食吧。

除了享受之外，最重要的是親身體驗到何謂「真正的道地」。那不是在家中所能料理出的滋味，也不是自己動手就做得出來，更不是為了因應本國人口味而重新調整，為了品嘗真正的道地，唯有親自走一趟該國。因此，各旅遊導覽書總是競相刊載有關美食的資訊。就連旅行相關的電視節目，也紛紛開關美食特輯。

享用該國的料理，無疑是旅行時至高無上的享受之一。以泰國料理為例，多半混雜著甜、辣、酸味，其所使用的豐富香料，不僅芳香，即使在當地悶熱的天氣也能促進食慾，實在是太美味了。

提到泰國的路邊攤料理，又以涼拌青木瓜最具代表性。

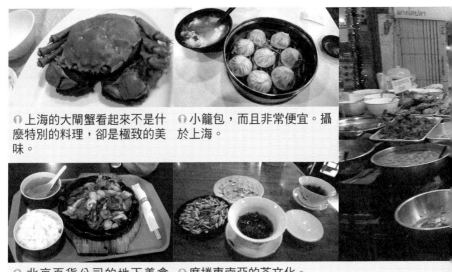

🔼 上海的大閘蟹看起來不是什麼特別的料理，卻是極致的美味。

🔼 小籠包，而且非常便宜。攝於上海。

🔼 北京百貨公司的地下美食街。佩服中國的上班族小姐具有「中國四千年的旺盛食慾」。

🔼 席捲東南亞的茶文化。

🔼 亞洲的不可思議。路邊的酒吧，喝酒的路邊攤。座位就是擺放在人行道上的塑膠椅。

要了解該國的風土文化，就從食物開始著手吧。

空氣、享用當地的飲食，感受也更加的深刻。

以買到相同的香料與辛香料。同時，呼吸著當地的

理。在日本，如果想要自己動手做做看，恐怕也難

等混合調味，再添加魚露等，就變成涼爽的前菜料

切成細絲的青木瓜，以調味料、辣椒、番茄、蒜

在咖啡館小歇

尋找自己喜歡的咖啡館

最近，日本開始發展出咖啡館文化。

咖啡館，就是喝咖啡的地方，有點介於餐廳與酒吧之間，在日本則將時髦的餐飲店都稱之為咖啡館。不過，在亞洲某些鄉下地方，也將攤販稱做咖啡館，因此沒有一個定論。

所謂的咖啡館倒底是什麼呢？其實咖啡館來自法國。在法國，也就是可以喝咖啡的地方，不過當然也備有咖啡之外的飲料或食物。對旅行者來說，咖啡館是最佳的歇憩場所。似乎沒有了咖啡館，就難以繼續旅行的動力。因此，旅途中不妨找找自己所喜歡的咖啡館。

東南亞國家的咖啡館多半沒有冷氣。一邊揮汗一邊暢飲。

各式各樣可以在咖啡館做的事

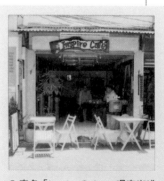

店名「Inspire Cafe」，喝完咖啡也會展現閃閃動人的光芒吧！

⊃ 酒吧、咖啡館，與餐廳，其實也沒什麼特別的不同。可以單點咖啡的店，都可以稱做咖啡館。

◆ 抵達旅館後，先為自己來杯迎賓飲料

◆ 擬定旅行計畫

◆ 出發前的集合場所

◆ 早晨的咖啡

◆ 回房間前先聚在咖啡館開檢討會

◆ 午餐

◆ 散步歸來後的小歇

◆ 記錄旅行日記、計算開支

◆ 剪貼的片刻

◆ 啜飲的時間

還不習慣在咖啡館消磨時間的人，不妨利用旅行的機會試試，說不定還會變成咖啡館達人呢。

咖啡館就像是旅行地的衛星站……
是可以轉換觀光的時空場景……
也是疲累時的歇腳地或當作研擬旅行計畫的場所

旅行的美食日記
——享用之前拍照，拍完後寫下感想

三餐是旅行日記中最重要的項目。

出發後，由飛機餐開啟序幕，接著是旅館的早餐、觀光地的午餐、出發前預定的餐廳晚餐、隨性在路邊攤吃的東西……飲食似乎是旅行中最有趣的部分，然而短暫的旅行，也難免有錯過不能再重來的遺憾。無論是漫無目的或滿心期待地擬定計畫，都是一種樂趣。

反正，就是盡可能地記錄有關旅行的餐食。一天三餐、三天九餐，如此豐富，當然是旅行記錄中最引人矚目的題材。

◆ 何時？　　◆ 何地？

◆ 吃什麼？（名稱、價錢、材料等）

◆ 感想？幾顆星？

◆ 拍攝餐點的照片時，若不習慣反而是一種負擔。有時吃到一半才發現忘了拍照，拍下餐點的照片固然重要，不過即使只拍下吃得空空的盤子也無妨。

★ 不能拍照時，就在「旅行美食卡」（以電腦製作列印攜帶）上簡單素描！

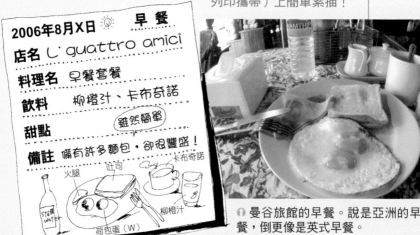

2006年8月X日 ☀ 早餐
店名 L' guattro amici
料理名 早餐套餐
飲料 柳橙汁、卡布奇諾
甜點 （雖然簡單）
備註 備有許多麵包，卻很豐盛！

卡布奇諾
火腿　吐司
STILL WATER
荷包蛋（W）　柳橙汁

🔊 曼谷旅館的早餐。說是亞洲的早餐，倒更像是英式早餐。

Tabi de deatta komono tachi ha some...
mono tachi. Nandemo collection shite shimaou...
...betto de kubatteru napkin, local na okashi no tutumigami, yuuhodou ni
...kan no nyuijyousu...
...ni hotel ho

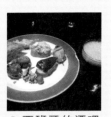

⋒ 西班牙的酒吧有豐盛的小菜。站著吃喝，不知不覺會吃太多。與日本「站著喝的居酒屋」有異曲同工之妙。

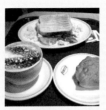

⋒ 在早餐店吃到的豐盛早餐。攝於曼谷。

⋒ 在類似攤販小吃店裡的泰式拉麵。如山一般高的辛香料，是泰式的口味。

⋒ 幾乎是日本牛排館兩倍的份量。

⋒ 飛機餐。各航空公司均有其特色。

⋒ 在海鮮料理餐廳享用晚餐。這是沿海度假勝地才有的奢華。

⋒ 身在有美味熱湯的國家真是幸福。攝於中國。

⋒ 在亞洲，白飯總是盛得滿滿一碗。

⋒ 喝杯酒或啤酒。若有當地產的酒，更要品嚐看看。

不過，若是在高級餐廳，恐怕不允許使用相機拍攝餐點。抑或拍攝餐廳的外觀記錄也可以。此時，不妨以素描或離去前與服務員合照等方式，

造訪電影或文學的舞台 ✈

🎧 上：文學的觀光景點，哈瓦那的海明威博物館。

⮕ 下右：哈瓦那的海明威住所，海明威應該是在此寫下名著《老人與海》（*The Old Man and the Sea*）。

⮕ 下左：位於好萊塢中國城的明星留念手印，照片中是瑪麗蓮夢露的手印。

旅行的類型依個人喜好而有所不同，這裡介紹追尋電影、文學，或連續劇等的旅行。

所謂追尋電影或文學等的旅行，其本身是因為對作品懷有深切興趣與求知心。與遊山玩水的觀光旅行不同。

最近盛行的《冬季戀歌》之旅就是其中的一例。由於韓劇與日韓共同舉辦世界盃足球賽，日本與韓國之間的仇恨情節也逐漸轉變為不錯的關係。儘管四十歲以上的日本人現在還懷著複雜的情結，但年輕人之間卻已經毫無芥蒂，這也算是一種好現象吧。

為了體驗電影中所描述的世界，於是特意前往該國旅行，令

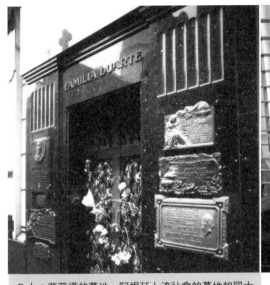

⋂ 上：艾薇塔的墓地。阿根廷上流社會的墓地如同大理石打造的街道風景般。

⋂ 右上：魯迅的雕像。上海文豪的代表人物，也是重要的觀光資產，造訪的市民絡繹不絕。

⤵ 右下：魯迅博物館。大阪府知事曾來參觀，賣場裡會說日文的大叔前來攀談，並積極推銷紹興酒，不過被婉拒了。

人意外的是當地也還保留著拍攝現場，光是聞到那氣味，恐怕粉絲們就要開始尖叫了吧。

如此體驗「作品」，與作品合而為一的旅行，其實也是不錯的享受。

從影像或照片裡，是無法體會當地的風、空氣、溫度、溼度、氣味。造訪電影或文學的舞台，可以親身體驗作品裡的世界，藉由與當地人們的接觸，更能清楚理解作品的境界。同樣地，也意味著今後將會有更多人利用此方式展開旅行，所謂的旅行不再局限於旅遊導覽書，追溯「作品」也變成一種旅行的方式。因對作品懷有深深愛慕，也使得旅行更增添羅曼蒂克的氣氛。

旅途中與人們的交流——藉由相機製造機會 ✈

旅行除了增廣見聞，也是與人們交流的機會。即使旅行還有與全世界人們為友的目的。縱使每個人的個性有活潑或內斂的差異，但旅行所萌發的愛情，卻不分男女老少，經常是旅行者可能遭遇的。因此，才會衍生出日語的だからリゾラバ（resort＋lover所組合而成的新日語單字，指在度假地結交短暫的情人，已收錄至大辭泉字典）。

不僅止於記錄旅行，甚至旅行結束後，還會持續聯絡交流。與表面化的「觀光」比起來，透過該國當地人的引導反而能豐富旅行的樂趣。因此，與當地人熟知認識，無疑是最快的捷徑。不過，若僅是為了理解該國的一切而利用對方，這類態度也未免失當，不要忘記人與人之間建立在相互交流的情誼上。

在旅途中認識當地人，詢問對方是否可以拍照後，若對方允許，可以請問對方的姓名與住址，以方便日後寄送照片。如果對方真有誠意，必定會寄來致謝信函，也能藉此相互交流。與國外朋友的通信，或是電子郵件往來，有可能讓你興起再次前去這個不會二度造訪國家的念頭。

若是攜帶拍立得或小型印表機前往，的確能為現場氣氛帶來高潮，但那樣的氣氛僅是暫時的。

不妨翻開旅行行事曆的地址欄那頁，請對方寫下姓名與住址，旅行的樂趣自然會透過人為媒介而持續發展。

⌂ 古巴關達那摩的農民。

⌂ 智利天堂谷市小餐館的一家人。

⌂ 薩爾瓦多聖薩爾瓦多的小學生們。

⌂ 古巴哈瓦那的服務生。

行時誰都可以拍照，無論是相機或攝影機，就是有人會隨時拍個不停。問他們何時才要罷手專心欣賞觀光，得到的回答是「等回去後，再看所拍攝的吧」。雖然不見得如此離譜，但大多數人一邊看著照片一邊聊起旅行的種種時，似乎比旅行時的興致還要高昂。

其實，旅行時也不妨試試不一樣的拍照方式。使用與一般人不同的方式，例如使用裝有魚眼鏡頭的單眼相機拍照。

這張圓形照片，是在曼谷所拍攝到的舊書店。一百八十度圓周的魚眼鏡頭，能將相機前的一切都攝入圓形內。想要記錄事件而拍照時，卻意外拍出令人訝異的景象時，也是另一種樂趣。

除此之外，使用拍立得、廣角鏡頭，或黑白底片等不同的方式拍照，都極為有趣。

魚眼鏡頭所拍攝的照片

旅行隨筆

第 3 章

巧思篇

回味旅行的
記錄巧思

以童趣心與求知心深入旅行。
介紹旅行日記的記錄方式、
相片的標題命名、攝影機
的拍攝技巧等。

把去過的地方標示在地圖裡

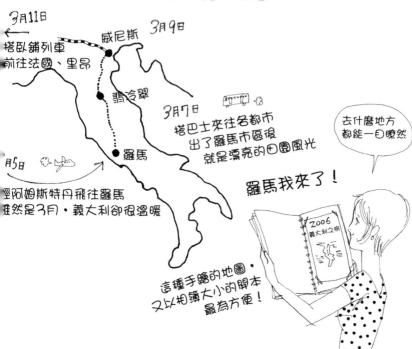

★ 將旅行路線填入自己手繪的地圖

3月11日
←
搭臥鋪列車
前往法國、里昂

威尼斯　3月9日

翡冷翠

3月7日
搭巴士來往名都市
出了羅馬市區後
就是漂亮的田園風光

羅馬

月5日
經阿姆斯特丹飛往羅馬
雖然是3月，義大利卻很溫暖

羅馬我來了！

去什麼地方
都能一目瞭然

2006
義大利之旅

這種手繪的地圖，
又以相簿大小的開本
最為方便！

旅遊導覽書皆附有地圖，在大型書店，也能找到販售該國或街道等的地圖。不過，在街上毫無防備地打開地圖，等於宣告自己是對此地陌生的觀光客。此舉雖屬不智，但話說回來，如果能擁有一張完整的地圖，即使手邊沒有旅遊導覽書，也足夠了。

只要事先詳細閱讀旅遊導覽書，再靠著地圖指引就能行遍天下。在哪裡發現了什麼有趣的事、無聊的事，也都能填入地圖。想要回憶時，只要拿起地圖，就能憶起當時所發生的一切，即使日後造訪也能方便指引。

48

★ 市售的地圖也可以填寫！

旅遊導覽書所附的地圖或在旅館取得的地圖,是漫步街道時所不可或缺。考察市售地圖所標示的景點,自己發現美味餐館或喜歡的景點時,也可以記錄在地圖上。

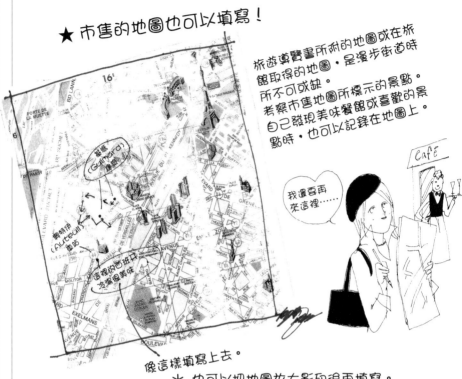

我還要再來這裡……

像這樣填寫上去。

＊ 也可以把地圖放大影印後再填寫。

◆ 街道是山坡?還是平地的?

◆ 有什麼樣的店?

◆ 路邊是什麼樣的景象?

◆ 樹木或花是什麼樣的景象?

◆ 氣溫與天候如何呢?

◆ 走著走著,有著什麼樣的心情?是疲倦還是舒服呢?

◆ 有發現地圖上未標示的建築物嗎?

◆ 去了哪些地方?吃了什麼?買了什麼?

描寫得愈詳細,也愈能重現當時在街道散步的情景。再度造訪時,使用自己專用的地圖反而會更方便呢。

也可以依據旅行日記或旅遊導覽的資訊情報,填寫在地圖上。

寫旅行日記——抒寫心情 ✈

◈ 筆記本、日記本都適合寫旅行日記

旅行時，大多數的人都會拍照，但寫日記的人卻少之又少。日後回憶起旅行時，手邊往往僅存有照片而已。如果希望保存更多的旅行記錄，不妨可以寫旅行日記或備忘錄等。

只要依據以下列舉的項目，日記本也可以成為有助於回憶的線索。

書寫的本子，無論是筆記本、素描本、行事曆都無妨，若是本子附有較硬的外皮，即使找不到桌子時也能方便書寫。《旅行行事曆》就相當方便。

◈ 旅行日記的構成要素

旅行日記的必要項目，例如，發生了什麼事或享用哪些餐食，還有自己對於所發生事物的感想等。

發生什麼事，日後可以從翻閱地圖或旅遊導覽書推

演回想，但是，有關感想或情緒等，還是當場記錄較好。

旅行備忘錄或日記的基本記載項目如下：

◆ 日期　◆ 住宿地點（店名、住宿費）

◆ 經過哪裡、去了哪裡　◆ 交通工具

◆ 在哪裡吃了什麼（店內的氣氛、口味、價錢）

◆ 購買的東西　◆ 花費的金錢、物品的價錢

◆ 見到的人（名字、年齡、說了什麼話、印象）

如果覺得困難，也可以不逐項記錄，只要寫下自己有興趣的事即可。

◆ 寫下能喚回記憶的一句話

「黃昏抵達峇里島時，一片淡紫色，瀰漫酸甜的芳香」，寫下這類可以喚起記憶的一段描述。之後，根據這句話，又能彙整自己的印象，書寫下「下飛機後，周圍籠罩著淡紫色月光，空氣中瀰漫著樹木的酸甜芳香。有種終於來到南國的感覺。」

儘管簡短，卻能記錄自己的真實感受。

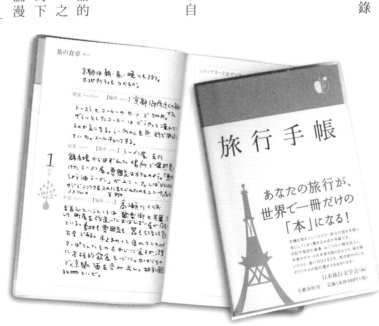

旅の食卓 [Meal]

京都は朝・昼・晩ともすばらしく、おどろくばかりだった。

旅行手帳

あなたの旅行が、世界で一冊だけの「本」になる！

日本旅行文学会[編]

文藝春秋刊　定価（本体900円＋税）

成為旅行的吟遊詩人——纖細感受豐富旅行

在旅行時，不妨將自己當作詩人、歌人或俳句詩人、吟詠詩人。

許多人會逐一寫下旅行時所發生的種種，常可見到旅行者坐在咖啡館專心寫筆記本的景象，不論東方或西方、男女老少皆如此。為了避免自己忘記眼前所發生的一切，就趕緊拿筆記錄下來。

其實不僅文字描述，詩詞也是一種記錄方式。

既然日本擁有松尾芭蕉這樣知名偉大的文學家，何不利用這樣的機會，讓旅行與文學緊密結合在一起。旅行時內心感動的光景，以俳句詠唱，就當此行是吟詠之旅吧。有些人認為在旅行地吟詠詩歌實在有些不好意思，但是，當內心受到感動時，難免會情不自禁地幻化如詩般的心境。不妨就順著自己的心，去感受一切吧。

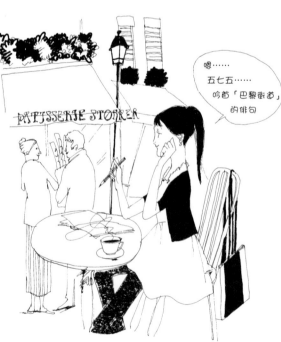

嗯……
五七五……
吟首「巴黎街道」
的俳句

創作出的句子立刻記錄在筆記本上！

旅行時所發生的事，愈是新鮮有趣，愈容易藉由俳句或詩詞表達。對凡事仍保有新鮮感時，也愈容易轉換為詩詞。將你的感動以俳句五七五，短歌五七五七七的格式，抑或試著以詩的形式來表現吧（註：俳句、短歌為日文傳統詩的格式）。

所謂的詩，是人們體驗的內在光景，與自己過去累積的情感所結合產生的行為。若對旅行的感動僅止於美好，是無法自然結合而創作出詩詞的。縱使需要心靈的感動，也由於天空的色彩、風的聲音、所見之物、所聽之物驅動了情感，相互交織之下，加深旅行的體會而衍生的結果。

◆《芭蕉奧之細道》（芭蕉 おくのほそ道）（岩波文庫出版）

日月百代之過客
往來歲月亦旅人
舟上行旅度一生
馬夫執鞍以迎老
日日為旅，以旅為家

◆《俳句的花卉圖鑑》（俳句の花図鑑）〈成美堂出版〉

——表示季節詞語的花卉、野草等共四百六十種。各種類皆為創作詩句的靈感來源。

品味旅行的詩歌與隨筆 ✈

若是俳句詩人與川柳作家的話（註：源自人名柄井川柳，與俳句相同，使用五七五的格式構成，以諷刺時事、諧謔、洞察人世微妙為特徵，口語、俗語皆可使用，是日本雜俳的一種，屬江戶庶民文藝），在旅行時難免會吟詩作對一番。歌人（註：吟唱和歌的人）或詩人也一樣。明治時代的歌人長塚節，就為了蒐集短歌的題材而四處旅行，就算不是為了蒐集資料而旅行，也是因為心情有了波動而創作。

歌頌、歌詠旅行的作品何其多，又以法國詩人韓波（Arthur Rimbaud 1854-1891）與金子光晴（1895-1975）足稱為旅行詩人之中的代表性人物。韓波以《醉客船》（醉いどれ船），金子以《馬來蘭印紀行》（マレー蘭印紀行）等最為有名。金子光晴甚至還翻譯韓波的作品《照明》（Les Illuminations）（角川文庫出版）。

當然，松尾芭蕉（1644-1994）的俳句集《奧之細道》（おくのほそ道），就是完全以旅行為題材而書寫。以《沙拉日記》（サラダ記念日）一書聞名的俵万智，則以短歌來記錄她的世界之旅。這些都蒐錄在《某日，加爾各答》（ある日、カルカッタ）這本書中。

建議不妨隨身攜帶一冊詩集，在無聊的飛行中細細品味吧。

◆ 令人想閱讀看看的旅行詩集、歌集、遊記

◆《某日，加爾各答》俵万智（新潮文庫出版）

—在旅行記錄中穿插旅行時所創作的短歌。

◆《新・奧之細道》（新・おくのほそ道）俵万智、立松和平（河出書房新社出版）

—俵万智創作能與松尾芭蕉的俳句相呼應的短歌。

◆《若山牧水歌集》（若山牧水歌集）（岩波文庫出版）

海鷗哀傷鳴叫飛舞，難以與碧海藍天融合為一

飛越重山萬水仍無限孤寂，今日再度踏上旅程

◆《馬來蘭印紀行》金子光晴（中公文庫出版）

◆《韓波全詩集》（ランボー全詩集）宇佐美齊譯（ちくま文庫出版）

試著為照片訂定標題

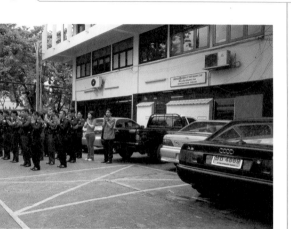

🎧「泰國警察的朝會」，有幾個人遲到了，但大家似乎不以為意。

許多人應該都會將旅行時所拍攝的照片保存在相簿裡吧。交給照相館沖印時，總會附贈免費的相本，雖然收納方便，但一段時間後，再從櫃子取出來看，早已經忘記是在哪裡拍攝的，恐怕也記不得當時一起入鏡的人了。你曾經有過這樣的經驗嗎？

編輯旅行回憶的第一步就從整理相簿做起吧。即使是小型的相簿也無所謂，素描簿或厚重的相簿也無妨。

接著，為每張相片訂下標題，相片的排列順序可以依照時間，或是依照自己的興趣或喜歡的方向排列。

◈ 訂定標題的方式

單刀直入地寫下相片的內容，例如，僅寫出地名：「夏威夷海灘」等；或是，寫下旅行當時的感想，若將標題訂為「夏威夷海灘的休憩」，感覺又完全不同了。

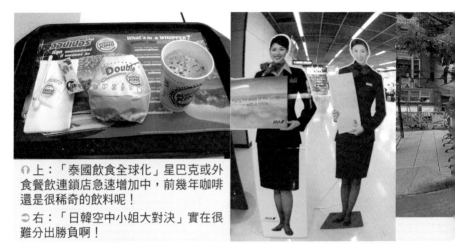

上：「泰國飲食全球化」星巴克或外食餐飲連鎖店急速增加中，前幾年咖啡還是很稀奇的飲料呢！

右：「日韓空中小姐大對決」實在很難分出勝負啊！

以簡短文字說明狀況

除了標題之外，也可以使用簡短文字解說狀況。例如，報紙或雜誌等的相片，雖沒有標題，卻記載著簡單的說明文字。

說明文字，從寥寥幾字到一百字左右（約略說明的程度）都有。僅是說明，或是加入個人主觀意念的文章都無妨，即使超過一百字也無所謂。

如前所提的「夏威夷海灘的休憩」，若加入類似的說明文，會變成什麼樣的感覺呢？例如，「連日徹夜狂歡，終於感到疲累的我們，沐浴在海灘絢爛耀眼的陽光下，身心的疲累徹底獲得釋放」。如果有記錄旅行日記的習慣，也可以從日記摘錄部分內容轉述。

也就是說，當自己因感動而拍下的相片，也希望周遭的人觀賞時（或是乾脆把相片藏起來，就不會有人看到了）也擁有同樣的感動。當自己感覺到他人們也因此感動時，自然能湧起自我療癒的作用，有點像是相片的心理治療法吧！

試著編輯照片──依時間順序或主題編輯 ✈

國際知名的旅行者街道位於泰國曼谷
「考汕路的散步」

① 大街上盡是外國觀光客，但小巷裡才是當地人的日常生活，孩子們正在玩耍。
② 在高溫潮濕的街上販賣吉他，有些旅行者也會購買。
③ 綿延成排的攤販邊，孩子們正在專心唸書。只要有心，任何環境都能學習。
④ 這也是街上的商店之一，編辮子的專門店。
⑤ 車輛稀少的小巷裡盡是野貓，靠著旅行者給的糧食也能溫飽。

在旅途中或觀光地拍照，盡管拍攝的相片似乎無脈絡可循，其實透過自己的眼睛卻能呈現出「軸」狀的連貫性。所拍攝的相片皆是當時所見到的光景，皆具有保存記錄的魅力。

但千萬不要將眼睛所記錄的相片，隨意地貼在相簿上，而應該依時間順序或主題編輯成冊。

最簡單的編輯法為，從出發到返回家中所發生的事情，依此順序排列所拍攝的照片。看著相片就能隨著時間流逝，重新體驗當時所在或所見的事物。雖然單純簡單，但世上眾多的旅行遊記或紀行等幾乎都採取「時間順序」的方法編輯而成，可以依循時間體驗到當時旅行的一切。也就是說，觀者可以滿懷著期待隨著照片被帶往

何處，彷彿也同樣經驗有趣的事。

另一個方法則是依照主題編輯。寺廟、海灘、人物或交通等，任何自己覺得印象深刻的事物、人物等分門別類整理匯集。「機場」、「海灘」、「小孩」、「貓」、「花」等，只針對自己喜歡的主題、對象而拍照，再依各主題分別蒐集相片製作相簿，也相當有趣。

與毫無章法脈絡排列相片的方式不同，依時間或主題編輯相片時，相片自然能衍生出共鳴與鮮明的生命力。甚至，在編輯的過程中，也會開始考慮以後該如何編輯自己所拍下的照片，更甚者，還會開始重新檢視自己拍照的觀點與拍照的方式，進而帶來更多的成長樂趣。

尋找具有主題性的行程或體驗行程

第一章曾經提過有關行前準備的內容與方式，不過在旅遊地的情報蒐集與學習也同等重要。詳讀旅遊導覽，以為自己可以巧妙地暢遊散落各處的觀光景點，最後卻是徒增時間與金錢（或僅是滿足自我的成就感）。搭乘觀光巴士反而能有系統地環遊市區，較有效率地認識初次造訪的城市。

最近也盛行遊學之類的套裝行程，只要上網查詢，不僅是發展中國家，英國等歐洲國家也都有這樣的行程。

若不是為了學習，其實也沒有必要參加這類的行程，不過相較之下，在當地導遊的引導下遊歷各具有歷史背景的建築物，的確能更深入了解該國與其城市。有些資料情報不在於導覽書內，必須在當地取得。

若想要更了解旅行地的情況，就得自己主動蒐集與了解。在當地，旅館內都備有指南手冊或觀光簡介等，出發前可透過政府的觀光局取得資料。旅行當地也有各種

★在日本事先預約

有些受歡迎的料理教室或插花教室等，最好事先在日本預約。

體驗熱帶雨林

環保行程

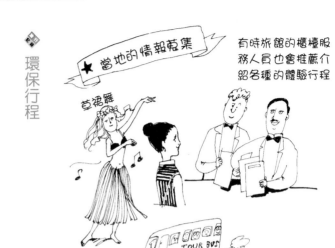

★ 當地的情報蒐集

草裙舞

TOUR BUS

前往鄰近小鎮的旅行

有時旅館的櫃檯服務人員也會推薦介紹各種的體驗行程

各種主題性行程

活動可供旅行者參加，不必擔心難以參與，因為每個活動都非常歡迎對自己國家的歷史、文化、自然充滿興趣的旅行者加入。

◆ 國際支援、國際義工
◆ 紐約的舞蹈、夏威夷的草裙舞
◆ 國外的進修課程＝義大利家庭料理、法國料理、西洋插花、園藝
◆ 短期留學、語言學習
◆ 親近自然＝體驗馬來西亞文化歷史與熱帶雨林等

生態旅遊（http://www.env.go.jp/nature/ecotourism/）

★ 日本環保署首頁

所謂的環保行程，即是為了守護自然環境，發揚歷史文化，對振興造訪地有所貢獻的旅行。

而日本環保署推動許多種生態旅遊。

蒐集聲音

非日常街道的聲音

旅行時所體驗到的「非日常」，最具代表性的恐怕是「氣味」，而不是「聲音」吧。

亞洲的氣味、海洋的氣味、還有人們的氣味等，對無臭味是一種美德的日本人來說，的確是難能可貴的經驗。但是伴隨著氣味還有許多聲音，也具有當地人與風土的特性。腳步聲、車站的廣播聲、列車裡的交談聲、海浪的聲音等等有時聲音更勝於語言，都是訴說旅行故事的工具。

人們的交談聲、市場的交易聲等。

傾聽大自然的聲音

街頭音樂

數位錄音筆

錄音機

SAINT-SEBASTIEN

街頭的聲音、腳步聲、車站的廣播聲、電車的聲音等，都可以錄音蒐集！

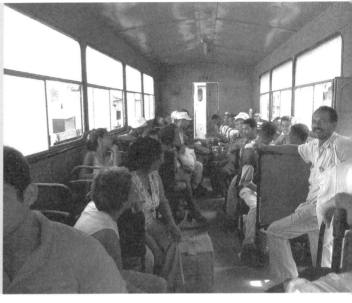

●古巴的慢行列車，猶如配送牛奶般，挨家挨戶停靠，而且車身搖晃得厲害，十分吵雜。當地的樂團也坐在車內即興演奏。

◆ 蒐集聲音時得留意噪音

隱藏的麥克風或小型麥克風，在風的吹拂或搖動下想要錄到良好的音質，是件困難的事。

好不容易在街道上錄到美好的聲音，卻因為噪音而破壞了氣氛，的確相當掃興。但也不能因為如此就攜帶大型麥克風旅行吧。所以，還是盡可能避開風勢，也避免邊走邊錄音。

錄音相當簡單。在量販店裡兩千日圓就能買到小型錄音機，若是MD錄音機或IC錄音機等則體積更小者，還可以隱藏錄音，以便蒐集到街上更多、更自然的聲音。錄下的聲音，再貼上「街頭音樂家／○月○日／紐約第五十二街車站」等標籤妥善保管。長久下來，隨時都能聽到自己喜歡的聲音。也可以編輯燒錄進CD內，或是以錄音帶、MD的形式保存。

旅途中的攝影

購買攝影機的目的多半是為了旅行，由於攝影機逐漸輕巧化，攜帶也相當方便。所謂旅途中的攝影，多是以室內、自然、建築物、人物等為主要對象。

使用攝影機記錄，與相機有所不同，需要時間等待，實在難以一張張確認與取捨。與瞬間拍照即結束的相機不同，攝影時必須短時間待在現場，也因此能夠更完整地記錄旅行的某個片刻。

攝影的編輯需要技巧、時間與素養，儘管擁有編輯軟體即能利用電腦編輯作業，但仍需要經驗與耐心。針對缺乏經驗與耐心的人，在此介紹一個不需要重新拍攝或編輯的攝影方法。

✈ 攝影機拍攝時所需掌握的原則

首先就是穩住攝影機機身，不要傾斜也不要側拍，這些基本概念在說明書裡都有提到，出發前請詳細閱讀。

決定攝影的對象後，即開始拍攝。

攝影時，避免靜音拍攝，應該加入旁白，也就是由攝影者來說明狀況。否則觀看者看見毫無說明旁白的風景時，也會感到突兀不明所以。例如，加入「這是義大利旅行的第二天，這裡是米蘭」，說明場所與地名。不過，為了傳遞出現場的氣氛，旁白的

這裡是米蘭大教堂。米蘭大教堂是繼聖彼得大教堂之後，世界第二大的教堂！到處都是人和鴿子！

加入旁白，留下當時的感受與心情！

米蘭的情侶

不要僅拍攝整體，某些拍攝細部也很有趣。

站立在尖塔上的聖母瑪利亞像

搖晃攝影機！

出發前一晚不要忘記檢查攝影機！因各國電壓不同應準備旅行用充電器。

音量最好不要掩蓋過街道的喧嘩聲、人聲、鐘聲等聲音。所謂的說明旁白，是為了讓其他未參與旅行的人也能了解現場的狀況。

有時也可以拍攝自己，也就是自己面對攝影機，自己擔任主角。如此拍攝的感覺是最棒的，足以說明自己確實就在那樣的場景裡。

著名的大型教堂或寺廟等，不僅是拍攝建築物整體，也可以拍攝細節，例如，雕刻、裝飾、瓷磚、門樑、入口等，或拍攝一些看似尋常的東西，像是窗邊的花、盆栽、招牌、街燈等等。

拍攝物晃動時，攝影機不要跟著移動，應該固定拍攝。

不要在短時間內反覆使用放大與縮小的功能。

拍攝人物時，應取得對方的同意，也避免遠距離的偷拍。

旅行歸來後，可以與同行者、家人或朋友等一邊離開聊旅行的趣事、一邊觀賞拍攝的影帶，回憶旅行時的種種。

儘管從旅遊導覽書可以得知每個國家的安全情況，但世界情勢變化多端，也可能突然變得危險或安全。因此，參考網路資訊，或是打電話詢問各國觀光局等，最保險的方法就是直接詢問剛從該國旅行歸來的人。

◆ 不要脖子掛著相機在人群裡行走，拍攝時才取出，並時時留意周遭的狀況。

◆ 斜背隨身的袋子，依情況可以改放到前面。離開座位時不要將袋子留在座位上，另外，拍攝照片時多半處於無防備狀態，但手或腳仍應該抓著袋子等。

◆ 與其搭乘公共交通工具，還不如搭乘計程車較安全。

◆ 不要走進建築物間的間隙，應走在人行道中央，也不要走入人少的

旅行隨筆
旅行的安全對策

街道裡。

◆ 如果遭遇到強劫，就放棄相機等財物，不要再去追逐犯人。

◆ 為了讓損失減低到最少程度，不妨購買海外旅遊保險，並留意當地服務中心的聯絡方式：

◆ 事先知道當地有無可用母語溝通的醫院。

◆ 事先準備當地大使館、辦事處的聯絡地址，受害時可以前往請求支援。

◆ 護照號碼或信用卡號碼等要預先記錄，姓名或出生年月日等資料不要記錄在同一個地方（若記錄的筆記本掉了，則另當別論）。

第4章

整理、歸納篇

依照自己喜歡的
形式整理歸納
記錄

將旅行感動、回憶的記錄蒐
藏在相簿或文章裡。也可以
試著發表在個人部落格，重
新回味旅行。

旅行結束後的整理保存術

旅行歸來後，就開始整理旅行的記憶與記錄吧。如此一來，就能隨時重溫旅行的回憶與紀念品。日後，也可以依據旅行記錄書寫文章，或挑選相片編輯相簿，再轉載至網站等，就能反覆回憶了。

相片或柔軟的紙類、備忘紙條或旅行日記等雖保存在紙袋內，但許多人就放置不管。時間一久，漸漸不記得是何時旅行時所拍攝的相片。所以，每次旅行歸來後應該立即整理歸納。

◈ 檔案類列印出來後保存

例如，數位相機等拍攝的影像、或是存放在筆記型電腦裡的文章，都應該列印出來以肉眼看得見的形式保存，並燒錄成CD。否則電腦壞了，資料也不見了。

◈ 將底片沖洗成相片

相片沖洗後，則放進相簿保存。索引列印，讓底片一覽無遺，普通的底片不容易分辨是哪張相片，但列印索引後，則能寫上日期、場所歸納整理。

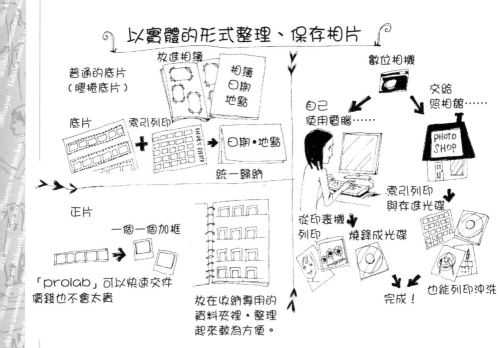

以實體的形式整理、保存相片

普通的底片
（膠捲底片）

放進相簿

相簿
日期
地點

數位相機

自己
使用電腦……

交給
照相館……

PHOTO
SHOP

底片　索引列印　＋　日期・地點

統一歸納

索引列印
與存進光碟

正片

一個一個加框

從印表機
列印　燒錄成光碟

「prolab」可以快速交件
價錢也不會太貴

放在收納專用的
資料夾裡，整理
起來較為方便。

完成！

也能列印沖洗

數位相機的影像則利用電腦列印，或是送到照相館沖洗，檔案再燒錄成光碟存檔。

正片的顯像需要兩、三個小時的時間，即使交給照相館也需要處理的時間。顯像後的底片可以一張張加上外框，然後再放進資料夾內保存，並記錄拍攝的時間與場所。

避免底片變質要善加保存。最佳的保存狀態就是將底片數位化，然後存放進光碟裡，這些都可交由專人處理。待影像數位化後，再利用與電腦連接的印表機列印製作，也能方便整理保存。

◆ 紙張類

列印旅行時記錄在筆記型電腦裡的文章，然後再將文字儲存在光碟裡。

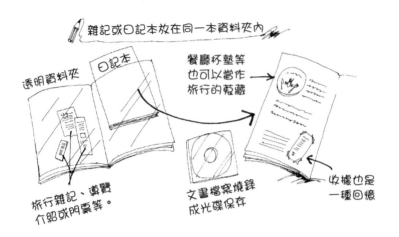

雜記或日記本放在同一本資料夾內

透明資料夾　日記本

餐廳杯墊等
也可以當作
旅行的蒐藏

旅行雜記、導覽
介紹或門票等。

文書檔案燒錄
成光碟保存

收據也是
一種回憶

日記或備忘錄等全部整理成一冊，另外票券或餐廳的名片、門票、當地蒐集的導覽文件也應歸納整理，避免散落。類似門票這類瑣碎的紙類，可以貼在影印紙上面，然後放進文件夾裡方便閱讀。

筆記本（或素描本、日記本等）不只可用來記錄日記，也能拿來貼票券等紙片之用。

＊

整理旅行的記憶，就是將所有的底片、光碟、筆記本（或是日記本）、文件夾等，統一放進箱子裡保存。整理完畢後，就要妥善保存，如此一來，隨時都能打開旅行的記憶封印。

寫上日期、地點後全部放進同一個箱子保存

許多百圓商店都有販售收納箱，只要貼上標籤即可方便保存管理，不妨購買幾個尺寸相同的箱子，可以依每趟旅行的記錄分類保存。標題可以寫上「二○○六年春天　越南」，那個箱子裡就放置那趟旅行的所有記錄。

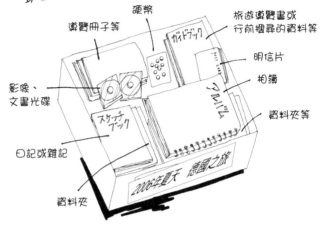

★ 放進箱內收藏！
以容易辨識的方式放置管理

導覽冊子等　硬幣　旅遊導覽書或行前搜尋的資料等
ガイドブック
明信片
相簿
アルバム
影像、文書光碟
スケッチブック
資料夾等
日記或雜記
2006年夏天　德國之旅
資料夾

★ 可以利用相片或文字裝飾出漂亮的相簿。大型的文具店有販售防止變質、能長期保存的專用黏膠或底紙，當然也可以買到裝飾用的紙張等。

★ 相片沖洗後放進相簿裡。雜記或日記放進同一本資料夾內。紙類則夾進筆記本或資料夾內。

🌐 prolab 的首頁網址

堀內彩色	http://www.horiuchi-color.co.jp/
日本發色	http://www.nhh.co.jp/
相機	http://www.yodobashi.com/

當地的硬幣或票券、導覽介紹或旅遊導覽書都可以放入其中，還有所有的旅行記錄。有些人習慣將相片放在一起，日記歸日記，瑣碎的紙類歸納在一起，但最後卻還是散亂無章。但若是全部一古腦地放進箱子也不好，平面狀的東西放進筆記本或透明資料夾內，數位相機的影像等則燒錄成光碟後再放入盒子裡，如果沒有箱子，也可以A4的信封代替，但必須寫上日期與地點。

同時，書架挪出可以放置旅行相關記錄資料的位置，然後陸續增加自己的旅行記錄。

為蒐藏品裱框

◆ 拼貼創作旅行的美好紀念品

旅行歸來後，立即整理帶回來的東西吧。

首先將平面與立體的東西分類。

小石子或貝殼等，可以放進瓶子或玻璃杯裡。杯墊或票券等「紙」類則貼在底紙上，自由創作拼貼，利用旅行時發現的小東西，就能創作出屬於自己的作品。最後再裱框，掛在房間裡，隨時都能看見旅行時拾來的有趣小東西。即使做得稱不上漂亮也無妨，最重要的是自己看見時，能憶起旅行時的心情。

底紙，可以使用圖畫紙或當地的報紙，甚至是紙箱割下的紙片等都可以。拼貼時，可以將旅行的相片或明信片擺在中間，再將蒐集來的票券或商店的名片等拼貼在周圍，或是旅遊導覽書的某一頁也可以撕下來拼貼。在製作的過程，也會憶起旅行時的種種。只要能表現出漫步在異鄉旅行的感覺，就算是成功的作品了。

先考量顏色或大小尺寸等的搭配，然後試著放在底紙上。

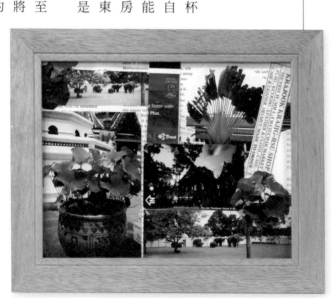

🎧 泰國。以寺廟或宮殿等庭院裡的植物相片為主。

把蒐藏品 放進畫框裡！

畫框

先把旅行的蒐藏品
歸納在一起，
以方便作業！

剪刀

黏膠　　膠帶

箱子裡都是材料。

★ 一邊回憶旅行一邊搭配組合自己喜歡的東西，
　 會出現意想不到的佳作！！

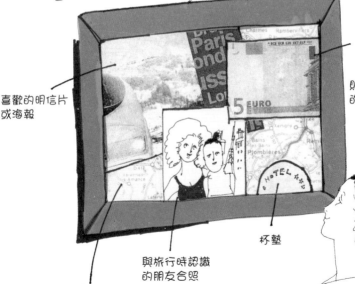

也可以放進
鈔票……

貼上博物館或電車
的票券也很可愛

喜歡的明信片
或海報

杯墊

與旅行時認識
的朋友合照

依照畫框的大小裁剪底紙。可以剪裁報紙、
地圖或導覽等。然後在上面大略排列
組合材料。等到滿意後再黏貼。完成！

為相片添加說明文字 ✈

拍攝深受感動的景象、人物等相片時，沖洗出來後，不妨寫上當時心境的文字。

許多人會在相片旁寫些字句，但如果能更深入整理自己的想法，推敲詞彙後再填寫，就更完美了。慎選詞彙，相片與文字相輔相成往往會產生意想不到的效果。

◈ 相片＋散文

相片加上文章就是旅遊散文。藤原新也等人則是這方面的佼佼者，也可以說是文章加上相片。多數的旅行遊記都是旅行日記與相片所構成的。依據旅行的經驗寫下文章，並佐以相片輔助，也就是一般的旅遊散文。不論是以文章為主或相片為主，文章的數量與相片的張數皆無定律。你曾經閱讀過感動的作品嗎？不妨試著寫寫看吧！

◈ 相片＋詩或心裡話

相片也可以加上詩句。拍攝相片時，腦海裡也許突然出現某位詩人的詩句，甚至拍著拍著就心生吟詩作對的念頭。當然，如果是個人的感想也無妨，可以順手記錄拍照時的感動。

◈ 相片＋俳句

相片與俳句也是巧妙的組合。先有相片再做俳句，或是先有俳句再拍攝相片，光想著如何鋪陳就夠忙的了。俳句可以是自己的創作，也可以選用他人的名句。

★為明信片或相簿加上俳句

春日之野原
為什麼人們又再度離開
歸返
子規

可以自己創作或是
選用欣賞俳句詩人的作品

❖ 讓更多人欣賞

◆ 許多人將旅遊散文公開放在網頁或部落格，網路的普及，也讓書寫與閱讀更顯方便。

◆ 製作明信片。

相片加上詩句或俳句，然後製作成明信片，寄送給親友們。明信片可以電腦製作，或是將相片黏貼在明信片上，然後親筆寫下詩句等，也會令人備感窩心。當然，也可以委請照相館製作。

★ 使用他人的詩或俳句，若欲公開發表時，請留意著作權。作者死後五十年的作品，無著作權之規範。

★ 手機相片俳句──讀者可以投稿至《每日新聞報》的網站「まいまいクラブ」，此網站刊載手機相片俳句的投稿。手機相片的影像搭配上五七五的俳句，再由俳句詩人大高翔講評。
http://my-mai.mainchi.co.jp

將記憶整理在散文或旅行遊記裡

——依據旅行日記、隨筆書寫

幾乎所有旅行所記錄的日記，都無法變成「作品」。最近盛行所謂的「公開日記」，讓日記＝旅行遊記也成為可能，不過，原本所謂的旅行日記僅是記錄發生的事情或雜記而已。

旅行日記，僅是在執筆書寫旅行遊記或旅遊散文等的「資料」。所謂的作品，是需要有文風與技巧的。儘管標題寫著「旅行日記」，但仍是依據日記琢磨後，所完成的日記形式的文章。

旅遊散文的構成要素眾多，最重要的就是「不要變成事件集」。散文最要緊的是文體、意見與事實。若沒有抒發任何感想，僅是平板的陳述事件，恐怕是最糟的旅遊散文了。旅行日記加上潤飾，並思索適合的文體，接著加上自己的感想、意見，或後記等，才是所謂的旅遊散文。

同時不要忘記，散文也是一種創作。

◆ 訂定標題

旅行的主題與書寫的標題，不一定一致。若戀愛是旅行的主題，但在異鄉卻從未有任何值得一提的艷遇，在此情況下，也應修正書寫的標題。

所謂的訂定標題，就是為了讓旅遊散文能以一個主題為主軸，換言之，也能因此確立書寫的觀點與角度。

旅遊散文的構成要素

旅遊散文需要哪些構成要素呢，試著書寫文章，然後想想欠缺什麼，或許會因此文思泉湧。

◆ 個人特色──書寫的人究竟是什麼樣的人物，即自我介紹。

讀者在旅遊散文中所要追求的，即作者所經驗過的旅行。如同隨著作者出發旅行，一起經驗感動，這也是旅遊散文美妙之處。因此，若看不見主角的模樣，是很難興起感情投射作用。不妨先自我介紹，讓讀者知道作者究竟是個什麼樣的人。但這並非意味著在散文中寫下自己的真實姓名，所謂的自我介紹，是在字裡行間透露出自己的種種。

◆ 動機──為何想要旅行，這是相當重要的，也是決定讀者是否能隨著作者產生情感轉移的關鍵。不過有時前往旅行的動機，也並非都是那麼吸引人，例如，「夏威夷的旅行團都額滿了，只好前往塞班」之類的動機。問題在於動機是否具有說服力，省略旅行動機的陳述反而弊多於利。所以，旅遊散文的重點，就在於前往旅行的動機。

◆ 地理環境──那裡住著什麼樣的人、說著什麼樣的語言、氣溫炎熱或寒冷等。

作者必須明確說明旅行地點。若是美國紐約，應該沒有人不知道，所以並不需要特別說明。但若是去萬那杜共和國（Republic of Vanuatu），就必須說明位於哪裡、說何種語言、住著什麼樣的人，因為大部分的人都對該國感到陌生。

◆ 歷史與文化──眼前所發生的一切，都有其發生的必然性。必須追溯當地人們所擁有的悠久歷史，以及當地文化的背景淵源。

在散文裡陳述歷史與文化的背景淵源，雖非最主要的構成要素，但若添加這些要素，散文將更具有深度。博學與所知甚少的作者，差別就在於文章的密度。

◆ 軼事──既然是散文，當然不能讓人像是在閱讀百科全書。所以應該描寫在旅行地做了什麼、發生什麼事情。

若是舞台劇，有舞台、演員，才能編織出劇情，所謂的旅遊散文也需要添加幾則軼事。出門旅行難免會遇到軼事，但實在不需要一一羅列陳述。例如，幾點起床、幾點出門、在哪裡用餐或幾點就寢……類似這些私人性質的雜記軼事，除非萬不得已，否則並不需要寫在散文裡，應該寫的是具有旅行觀點的軼事。

◆ 人物──人與人之間的交流，或是接觸。旅遊軼事，也多半是從人與人之間的聯繫中衍生而出。

◆ 總結──自我回顧這趟旅行的意義，接著導向結論，這也是散文中不可或缺的。若缺乏省思，恐怕只會淪為流水帳似的旅遊散文。在總結處，必須表達出的是「意見」，不妨深思後再下筆。

依時間順序書寫描述的手法

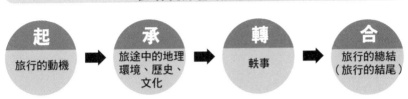

起 旅行的動機 → **承** 旅途中的地理環境、歷史、文化 → **轉** 軼事 → **合** 旅行的總結（旅行的結尾）

※ 交織出作者個人與人物間的相遇交流

◆ 地圖、圖表、相片——可以促進讀者的理解，是具有視覺效果的素材。

執筆書寫旅遊散文時，旅行日記是不可缺少的基本資料。不過，缺乏地理環境、歷史，或文化描述的旅遊散文，如同缺乏布景般的電影。所以，需要參考各種文獻或百科全書等資料。

確定旅遊散文的標題，也理解構成要素，剩下的就是實際動手書寫了。

接下來，必須討論的是有關旅遊散文的整體風格。

*

依時間順序書寫

從出發到返回，依照時間的順序書寫也是一種文體風格。市面上的旅行遊記多半屬於這種形式。依順序寫下眼前所發生的事、經歷的事、相遇的人。旅行日記是記錄每一天所發生的事，不過旅遊散文卻不能如此。日記是為自己所寫的備忘錄，散文則是提供讀者閱讀的創作，也就是說，關係到資料選擇的取捨能力。書寫後，不妨花些時間反覆閱讀修改。例如，書寫後隔一天再做修改，會比較客觀。為了避免漫長無章，可以先訓練自己的文章字

以自己有興趣的對象為主軸的書寫技法

感受　事物　事件　人物　知識

數，約在四百或八百字左右。有些作家出版的「某某日記」，感覺像是私人雜記，不過仍屬於日記形式的散文。

◆ 針對自己有興趣的事物描述

不同於以時間為主軸的書寫方式，當然也有其他的書寫方式。例如，「感受」、「事物」、「事件」、「人物」、「知識」等，建立起各種主題，再依主題各自寫成獨立的散文，合為一完整的作品。例如，泰國的旅行可以分為「佛教」、「啤酒」、「塞車」、「國王」等，剛下飛機抵達機場時，眼睛所及足以吸引注意或興趣的事物不勝枚舉，不妨以自己有興趣或關心的對象為文章主軸。

旅

旅行隨筆

高知縣桂濱的
五色石

泰國市場買的
傀儡

旅行的紀念品
旅行時心所牽繫的小東西

行的紀念品，想著這個要送給誰時，如同在分贈自己的回憶一般，也是件挺快樂的事。若想趁著最後一天，在出發前利用在機場的空檔時間購買紀念品，恐怕不是價錢偏高，就是充斥為應付觀光客而大量生產的粗糙商品。或是大量購買小東西，待返回再思索該送給誰，結果不是買得太多就是太少。有時甚至後悔，也許應該買些更特別的東西送給特別的人。因此，最好事前製作名冊，寫下該買些什麼送給誰，並記錄金額，旅行時隨時留意，以便購買。

巧克力或蜜餞等，這類吃完就沒有的紀念品倒是很受歡迎，不過卻無法留做紀念。其實只要是價錢合理，不妨帶些充滿當地或異國風味的東西回國。當地的民族音樂或流行歌曲的CD也不錯，自己也可以留著欣賞。峇里島的民族音樂，就十分動聽。

落葉、貝殼、小石子等，也都是最佳的紀念品。不妨附上撿拾地點的相片或感言，乍看似乎平凡的東西，也能因而賦予意義。即使忘了購買紀念品，附上這樣的紀念品再加上旅行時的見聞，也能讓彼此擁有愉快的交流時光。

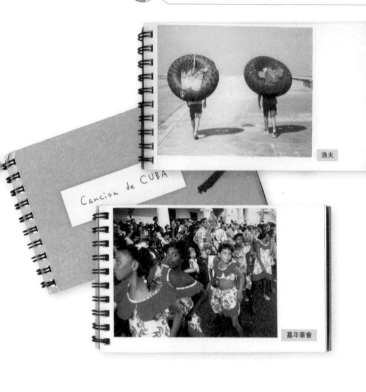

漁夫

Cancion de CUBA

嘉年華會

動手製作專屬自己的攝影集
——素描本＋彩色影印

對攝影師來說，其工作目標之一就是出版攝影集，甚至達到某種程度的銷售成績。然而，身為非專業的攝影師即使拍出再漂亮的作品，也不一定有出版社願意出版甚至支付版稅。事實上攝影集難賣，許多人都是自費印刷出版的。市面上許多攝影集表面上是由出版社出版，其實是自費出版。

自費出版攝影集約需要一百五十萬日圓左右的印刷費，若要委任專業編輯還須另外付費。許多代理自費出版的公司，也因為這些非專業的攝影師而前景看好。

如果僅希望親友知道自己所記錄

參加十五歲成人
式的少女與長她
一歲的姊姊

椅子

廚房

的旅行，基於這樣的動機而想要製作攝影集，自行編輯製作即可。不妨購買小型素描本，貼上彩色影印後的相片，雖然影印會讓畫質有些落差，卻反而增添微妙的質感。

無印良品的素描本約三百日圓左右；若是二十至三十張的彩色影印則可以使用便利商店的影印機，約兩百日圓就能完成。再配合影印的放大縮小功能，並利用噴膠黏貼在素描本上即可。

標題或說明可利用電腦打字，再黏貼上去，如此便完成專屬自己的攝影集了。

舉辦攝影展

──讓更多人欣賞自己的攝影作品

旅行時所拍攝的相片，找出幾張自己喜歡的放大看看。如果使用的是數位相機，印表機即能輕鬆放大列並裱框，放在房間或牆壁上當作裝飾。同樣的相片，放大後也會產生截然不同的風貌。

或是在自己家中舉辦攝影展。將相片掛在客廳，再準備些茶點，與親友們一邊欣賞相片、一邊談著旅行的種種，也是一種樂趣。

如果希望更多人欣賞，也可以到當地的文化中心展示，有些團體也提供免費的攝影展示空間，或是租借咖啡館的牆壁展示。或是參加攝影學會，參與一年一次的會員作品展。

有些相機或底片廠商擁有免費的展示空間，只要帶著自己的相片前往，審查通過後即能舉辦個人的攝影展（僅限於大都市）。

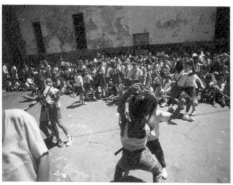

Canción de CUBA

樋口聰写真展　キューバのうた

Gallery Bar 26日の月　2002.9.17（Tue）～29（Sun）　Close Monday　18:00～2:00

Sirius Presents Photo Exhibition Vol.41　AiDEM PHOTO GALLERY〔sirius〕　2002.10.24（Thu）～30（Wed）　10:00～18:00（Final day until 15:00）　Close Sunday

Akira Higuchi　http://akirahiguchi.tripod.co.jp　E-mail : akirahiguchi@geocities.co.jp　mobile phone 090-3910-8258

🎧邀請函。舉辦攝影展時，相片以外的瑣事反而更耗費精神。

若是廠商的展示館，約需五十多張相片，小型咖啡館則約二十張左右。也可以多人租借場地，舉辦攝影聯展。

❶攝影展的展示作業可交給展示場地的專人處理。

儘早確定會場！條件佳的場地有時甚至得等上一年……！

會留做紀念，所以要慎選相片。

邀請函　案内ハガキ

考慮到參觀來賓的行程，所以最遲在二至三個星期前要寄出去。

當日所需要的東西
配合攝影展的背景音樂
簽名簿
音樂CD

大運河とゴンドラ

在標題下面寫下感言或心情，讓觀賞者有所想像或萌生共同的記憶等。

不過，攝影展後恐怕無處可放。若僅是裱上自己喜歡的畫框，下次攝影展時畫框還可以再利用。

想要裱成類似版畫的風格。在沖洗印刷時就可以拜託照相館或大型印刷廠等幫忙加工。

在網路上公開自己的旅行日記 ✈

◆ 擁有自己的部落格

想要擁有自己的部落格，必須備有網路。如果沒有電腦或是沒打算擁有部落格的人，就跳過本章吧。

事實上，使用網路並不困難。只要利用電腦輸入文字或格式，然後上傳相片即可。儘管如此，還是有些人覺得困難或麻煩。

也許是多數的人覺得使用不方便吧，不過，類似像公布欄的網路日記或部落格倒是大受歡迎。只要在日記本格式裡輸入文字，接著從自己的電腦裡選出相片上傳，由於操作簡單，許多人也會把自己的心情雜記或散步相片放在部落格上。

由於網路是雙向交流，放上旅行日記或旅行相片後，無論是書寫的人或閱讀的人都能透過網路進行交流，偶爾讀者也會寫下感想。當然其中大部分是有關旅行的感想或問題詢問，也有些是對文章的批評。此時應該誠摯地接受批評，在重寫改進的過程中，同時也能讓自己的文筆進步。

◆ 旅遊專門網站

也有專門放置旅行日記的網站，例如，口耳相傳旅行情報網站（fort label）。

只要選擇國名或地名，接著輸入標題，再選擇封面相片即可，在固定的格式裡輸入自己的旅行日記，也可以使用自己設計的格式。

該網站如今已有超過三萬篇以上的旅行日記，讀者可以從國家、地方、標題，或相片等選擇欲閱讀的旅行日記。當然，有關夏威夷或洛杉磯這類的旅行日記實在太多，反而是非洲或中南美洲這類的國家，甚至連一篇都沒有。因此，較稀有的旅行日記的閱讀率也較高。

＊Yahoo或Nifty等皆提供免費的部落格。Nifty的部落格是「ココログ」（ http://www.cocolog-nifty.com/），打開首頁後出現部落格的項目，點選進入後，再依指示輸入即可，十分簡單。

利用相片製作T恤、月曆

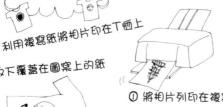

製作T恤！

利用複寫紙將相片印在T恤上

④ 取下覆蓋在圖案上的紙

⑤ 完成了！

① 將相片列印在複寫紙上

② 剪下相片的部分

③ 在堅硬的平台上以熨斗用力熨燙，周圍也要仔細熨燙。

◆ T恤印上旅行的相片

喜歡的相片可以轉印到T恤上，甚至可以當作紀念品送人。

數位相機所拍攝的相片或影像存入檔案後，再以電腦存取列印到製作T恤專用的複寫紙，即能以熨斗轉印到T恤，變成世界獨一無二的T恤了。

素面的T恤價格便宜，T恤專用的複寫紙二至四張的價格約八百日圓，利用熨斗即能輕鬆轉印。

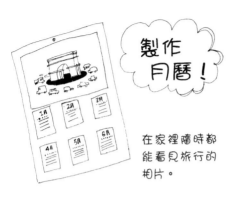

製作月曆！

在家裡隨時都能看見旅行的相片。

將旅行的回憶化作月曆

如此轉印完成的作品圖案耐久，也耐洗濯。當然，也可以請照相館代為製作轉印。

旅行所拍攝的相片若能變成月曆懸掛在房間，就能隨時看見。以明信片尺寸每個月一張，大尺寸兩個月一張，更大尺寸則六個月一張，就能作出十二個月份的月曆了。同時，挑選旅行的相片，也是旅行之後的樂趣之一。

製作手工月曆，其實並不困難。有些量販店也接受顧客的訂單，可以將旅行的相片交給專人代為加工成月曆。月曆是每天都會查看的東西，若能搭配上不錯的相片，送給親友當作禮物，相信對方也會很開心。

也可以利用電腦將數位影像製作出自己專屬的月曆。例如，Cannon的印表機網站（http://cpij.com/japan/），只要將相片放進月曆功能裡，就能免費下載。利用Yahoo搜尋引擎，輸入「月曆 列印」等關鍵字，也可以搜尋到許多相關的網站，不妨試試看。

窺看他人的旅行——旅行日記、小說、漫畫

無論是相片或文章，總有所謂的達人。閱讀他們的作品之後，若興起「自己也辦得到」或「也想那樣試試看」的念頭時，隨即展開的就是旅行與創造性的表現活動。首先就從窺看人們的旅行開始吧，旅行的起點往往就在意想不到之處。

《日本內陸遊記》（日本奧地紀行）

Isabella Lucy Bird　著
高梨健吉　譯
（平凡社出版）

對歐美人來說，明治時代的日本，感覺很遙遠吧。如今，為了尋求異國風情而前來亞洲旅遊的旅行者眾多，然而一個英國女性在明治時代前往日本，而且還是東北的農村，與其說是旅行反而更像是冒險。偏僻的村落與東京的截然不同之處，竟然是透過外國人的旅行遊記而得知，也是一種不可思議的氛圍。

作者也著有《朝鮮內陸遊記》（朝鮮奧地紀行）。她的存在也足以說明，「旅行家」在那個時代也是一種職業。

《旅行的Gu》（旅のグ）

Guregori青山　著
（旅行人出版）

以繪畫表現旅行或旅行遊記的人很多，但卻都難以成功，無論是以漫畫或插圖的形式。本作品則是此類書籍的成功例子。讀著讀著，才知道作者竟是女性，不禁令人驚訝不已。作者描繪出無法分辨是男是女的人物，也令人臣服於其中的無厘頭情節……字裡行間又透露著周遭人們對作者的讚美，據說作者也喜歡攝影。

作品的結構完整，而緩慢的旅行是該書最大的特色。

《革命前夕的摩托車日記》（*Motorcycle Diaries*）

Ernesto che Guevara　著
（角川文庫出版）

　病弱的阿根廷青年切‧格瓦拉浪跡南美，在理解人們的生活與現實後，逐漸醞釀出自我的革命性人格，且成為了古巴革命的英雄。本書，是他與朋友一同啟程流浪的旅行日記。從日記可以看到身無分文的他們貫徹旅行的冒險心，以及內心正義感逐漸甦醒的過程。本書也拍成了電影，一併閱讀欣賞也相當有趣。

《莫莉卡的沙發》（マリカのソファー）

吉本芭娜娜　著
（幻冬舍文庫出版）

　遭到父親性虐待而精神受創的莫莉卡被女醫生帶到峇里島，在當地逐漸康復。是相當優秀的小說作品，也是很棒的旅行故事。

《地圖裡沒有的巴格達》（*Baghdad without a Map and Other Misadventures in Arabia*）

Tony Horwitz　著
（心交社出版）

　辭去工作跟隨先生前往埃及工作的作者，是居住在開羅並來往於中東各地採訪的自由作家。文章充滿幽默感，與一般的旅行不同，是以開羅為據點書寫中東各地的所見所聞，趨近於遊記文學。在911之前，其文章也透露出居住在伊斯蘭世界裡的猶太人所處的微妙立場，也讓人悲哀地感受到，所謂的21世紀仍是個非和解的世紀。本書已經絕版，但圖書館可能找得到。網路書店amazon.co.jp等可以購買得到。

《全東洋街道》（上、下冊）

藤原新也　著
（集英社文庫出版）攝影集為下冊

因《流浪印度》（インド放浪）而獲得眾多讀者支持的作者，記錄從伊斯坦堡到日本高野山的旅行＋攝影集。朦朧的相片搭配直逼靈魂深處的獨白，使得讀者們感受到藤原的魅力。儘管其世界觀衍生出許多追隨者，但他的風格終究難以仿效。

《旅行的少女》（旅少女）

荒木經惟　著
（光文社出版）

以「青春18車票」展開旅行的少女們。以少女們為主角，與荒木過去的風格有所不同，少女們的旅行洋溢著清純的氣息。但是沒有旅行者的旅行所呈現出的寫真集，原來是這麼無趣。已經絕版，在網路書店的amazon.co.jp還可以買得到。

《旅行少女的休憩》（旅する少女の憩）

藤原新也　著
（集英社文庫出版）攝影集為下冊

開設美少女學校的沼田元氣的寫真集。以少女出遊到箱根為主題，雖然裡面有裸照，卻深受同代少女讀者們的支持，算是相當奇特的一本寫真集。沼田元氣曾經拍攝盆栽的全景相片，而後又有許多與「咖啡館」相關的攝影集。本書是追蹤拍攝瑠根子獨自一人旅行的過程，與《旅行的少女》有點不同，不過拍攝的對象都相同。本書也已經絕版，也許在圖書館還找得到。

窺看他人的旅行——寫真集　看見什麼，憶起什麼

網路相簿
也有沖洗相片的服務

旅行隨筆

位相機拍照，然後放進電腦讀取後，即可以上傳影像到網站，有些網站甚至可以沖洗照片並且送貨到府。

不僅有沖洗相片的服務，也免費或收費提供保存影像的網頁，也可以製作成相簿，再將相簿的網址告知親朋好友，讓更多人觀賞。只要先登錄會員資料，就能使用了。不妨也來嘗試這種網路相簿吧。

◆《photoHighway》
http://www.photohighway.co.jp/Top_Try.asp

分為免費會員與繳費會員。可以在網站上製作相簿，有固定網址，所以能通知親友上網觀看。也分有旅行、自然環

境，或藝術文化等各種類別，並提供大家交換情報或交流等。

◆《Nikon Online Album》
http://album.nikon-image.com/nk/

只要登錄會員，就能使用網路相簿，也提供免費的網路空間。也能在此交換相片或相機等的資訊。

◆《Digipri》
http://www.digipri.co.jp/hazimete.html

傳送數位相機的影像後，即能沖洗後寄送到府，也能選擇自己拍攝的相片製成明信片。

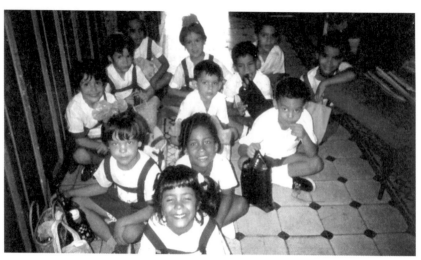

人與人的相遇與交流是旅行的奧妙之處（攝於古巴）。

旅行的終點

記錄旅行的形式千百種，照片或旅行日記較為一般，當然也有人以詩詞表現，也有人以演講或口述的方式到處宣傳。

不過，若無法回答出「這究竟是什麼樣的旅行」，恐怕也難表現旅行的種種。所謂的傳達旅行，縱使本身沉醉於旅行氛圍裡，但在傳達過程中也很難讓人理解何謂旅行。因此，在傳達自己的旅行之前，不妨讓旅行化為有形。關於這個部分，整理旅行記憶的過程，往往會比行前準備、甚至旅行的本身還要有趣。

如果是有趣的，就充分傳達出自己的心情；若感覺不舒服，就開始著手準備下次的旅行吧。因為準備期待已久的旅行，本身就是充滿樂趣的過程。

雖然時間已久，旅行記憶也逐漸淡去，但只要保存每次旅行的記錄，隨時都能再重溫當時的歡樂，所以更應該好好整理每次的旅行記憶。

擅長旅行記憶整理術的旅行者，當然也是旅行達人。

大人的旅行記錄法

So Easy 202

作　　者	樋口聰	
插　　畫	朝倉惠美	
譯　　者	陳柏瑤	

總 編 輯	張芳玲
書系主編	林淑媛
特約編輯	林怡君
美術設計	葉承泰

太雅生活館出版社
TEL：(02)2880-7556　FAX：(02)2882-1026
E-mail：taiya@morningstar.com.tw
郵政信箱：台北市郵政 53-1291 號信箱
太雅網址：http://taiya.morningstar.com.tw
購書網址：http://www.morningstar.com.tw

旅の記錄　楽しい残し方 By ひぐち あきら　朝倉 めぐみ
Copyright © 2006 by Higuchi Akira, Asakura Megumi ひぐち あきら　朝倉 めぐみ
Original Japanese edition published by THE MAINICHI NEWSPAPERS
Complex Chinese translation rights © 2007 by Taiya Living House PUBLISHING CO.,LTD
Complex Chinese translation rights arranged with THE MAINICHI NEWSPAPERS
through Jia-Xi Books co., ltd., Taiwan, R. O. C.

發 行 所	太雅出版有限公司
	台北市 111 劍潭路 13 號 2 樓
	行政院新聞局版台業字第五○○四號

印　　製	知文企業(股)公司 台中市 407 工業區 30 路 1 號
	TEL：(04)2358-1803

總 經 銷	知己圖書股份有限公司
	台北公司 台北市 106 羅斯福路二段 95 號 4 樓之 3
	TEL：(02)2367-2044　FAX：(02)2363-5741
	台中公司 台中市 407 工業區 30 路 1 號
	TEL：(04)2359-5819　FAX：(04)2359-5493

郵政劃撥	15060393
戶　　名	知己圖書股份有限公司

廣告代理	太雅廣告部
	TEL：(02)2880-7556
	E-mail：taiya@morningstar.com.tw

初　　版	西元 2007 年 05 月 15 日
定　　價	199 元

(本書如有破損或缺頁，請寄回本公司發行部更換；
或撥讀者服務部專線 04-2359-5819)

ISBN 978-986-6952-42-5
Published by TAIYA Publishing Co.,Ltd.
Printed in Taiwan

國家圖書館出版品預行編目資料

大人的旅行記錄法 / 樋口聰作；朝倉惠美插畫
；陳柏瑤譯. -- 初版. -- 臺北市：太雅，
2007 年[民 96]
　面；　公分. --（So Easy；202）
譯自：旅の記錄　楽しい残し方
ISBN 978-986-6952-42-5 (平裝)

1. 旅行 - 文集

992　　　　　　　　　　　　96006523